초판 인쇄일 2016년 1월 11일
초판 발행일 2016년 1월 18일

지은이 한해숙
발행인 박정모
등록번호 제9-295호
발행처 도서출판 혜지원
주소 (10881) 경기도 파주시 회동길 445-4(문발동 638) 302호
전화 031) 955-9221~5 팩스 031) 955-9220
홈페이지 www.hyejiwon.co.kr

기획 · 진행 최광진
디자인 김성혜
영업마케팅 김남권, 황대일, 서지영
ISBN 978-89-8379-879-4
정가 13,800원

이 도서의 국립중앙도서관 출판시도서목록(CIP)은 서지정보유통지원시스템 홈페이지(http://seoji.nl.go.kr)와
국가자료공동목록시스템(http://www.nl.go.kr/kolisnet)에서 이용하실 수 있습니다.(CIP제어번호: CIP2015034001)

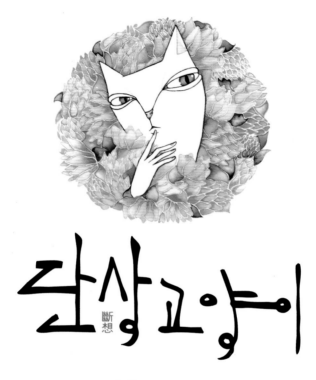

단상고양이

斷想

한해숙 쓰고 그림

혜지원

사방이 책과 그림으로 가득한 방에 들어앉아 도대체 뭘 하고 있는지 궁금했을 가족들에게.

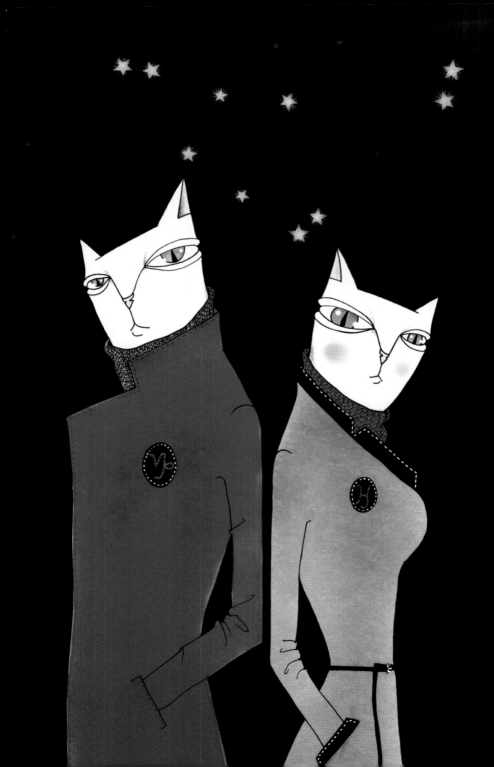

Contents

prologue

　2011년 2월 초는 어른을 위한 창작 그림책으로 참가할 국제 도서전을 준비하면서 이야기를 끌고 갈 캐릭터 제작을 놓고 고민하던 중이었다. 늘 그렇듯 아이와 그림을 그리며 놀던 어느 날, 아이가 그린 그림 중에서 투박하고 재미있는 고양이 그림이 눈에 들어왔다. 팔짱을 낀 모습이 도도하면서도 익살스러운 표정에 그만 반하고 말았다. 아이에게 평생 엄마 노릇 열심히 하겠다는 다짐을 담보로 고양이 그림 사용 허락(웃음)을 받고, 아이가 그린 고양이를 손봐서 '단상 고양이' 캐릭터를 만들어 나갔다. 처음 모습과는 조금씩 달라져 지금의 모습에 이르게 되었지만, 단상 고양이의 첫 모습은 여전히 내게 의미가 있다.

　단상 고양이를 그릴 때 주로 사용하는 재료는 펜이나 연필 그리고 '마카'다. 재료만 들어도 알 수 있겠지만 언제 어디서나 작업이 가능한 담백하고 간소한 재료들이다. 해서, 가방에는 언제나 이러한 재료들이 한자리를 차지하고 있다. 마카 몇 자루와 펜과 종이가 있고, 궁둥이 붙이고 앉을 곳만 있다면 '단상 고양이'를 통해 생각을 그림으로 꺼낼 수 있었다.

　2012년 5월. 캐릭터 저작권 등록을 하기 전에 캐릭터 이름을 두고 고민을 했다. 어떤 이름이 적절할지 많은 생각을 하다가 캐릭터의 성격을 다소 직설적으로 드러내고 있는 이름이기도 한 '단상 고양이'로 결정했다. 어떤 날엔 일기처럼, 또 어느 날엔 편지처럼, 마음이 쓸쓸한 날에 당신에게 남기는 음성메시지처럼, 말로 하지 못한 말을 한자씩 꾹꾹 눌러쓴 문자 한 통처럼 그렇게 내 마음에 떠오른 단상들을 이 캐릭터를 통해 이야기하고 있었기에 가장 적절한 이름이라는 생각이 들었다. 그렇게 고양이 캐릭터는 '단상 고양이'라는 이름을 얻고 나와 함께 여러 전시와 일을 함께 해왔다. 새삼 돌아보니 반려동물처럼 단상 고양이와 함께한 세월도 상당하다. 이 책에는 2011년부터 2015년까지 그린 160여 장에 이르는 그림 중에서 일부를 정리하여 실었다.

단상 고양이로 작업하던 무렵에는 '어른을 위한 그림책'에 관심이 많았던 때다. 어른을 위한 그림책 작업을 하면서 내내 고민에 빠졌던 부분은 다름 아닌 글이었다. 글에 대해 아쉬움과 갈증을 겪으면서 공부가 필요하단 생각이 들었다. 고민 끝에 서른 중반이라는 나이에 문예 창작학과 3학년으로 편입을 했다. 흔히 공부에는 다 때가 있다고들 한다. 그러나 그때가 정해져 있는 것은 아니다. 공부하기 적절한 때는 필요한 공부가 가장 절실할 때에 하는 것이 아닐까 생각한다. 아주 목이 마를 때, 가장 간절한 것은 밥도 빵도 아닌 물 한 잔인 것처럼. 갓 스무 살에 다니던 첫 번째 대학 때와는 달리 두 번째 대학은 나이도 환경도 공부에만 매진하기엔 포기해야 하는 것들이 많았지만, 갈증을 느끼던 것들을 해갈하고 배우고 알아가는 일은 매번 짜릿한 일이 아닐 수 없다. 졸업 후에는 글공부하는 동안 하지 못한 그림이나 전시를 하느라 글 쓸 시간이 부족하지만, 여전히 소설과 시를 손에서 놓지 않고 쓰고 있다.

　예술의 시작은 인간의 모방, 더 정확하게는 인간 행위의 모방이라는 고대의 예술철학으로부터 시작하여 현재에 이르기까지 무수히 다른 옷으로 갈아입는 것 같지만, 본질적인 표현의 동기는 그렇게 달라지지 않았다고 볼 수 있다. 인간은 끝없이 인간을 탐(探, 찾을)하고, 탐(貪 탐내고)하며, 탐(耽 즐기고)하는 존재이기에 그럴 것이다. 나 또한 그렇다. 단상 고양이는 그러한 나를 비추어 보여주는 거울과 같은 도구라고 생각한다. 인간을 찾고, 탐하며, 즐긴다고 하지만 여전히 우리는 때때로 고독하며 덩그러니 고립된 기분을 지울 수 없다. 관계와 소통이 쉽지 않은 요즘이다. 단상 고양이는 단절된 세상에 내미는 관계의 손이며, 현실 인식에서 시작된 의지이기도 하며 공감의 제스처라고 볼 수 있다.

　이 책에 실린 단상 고양이 중에서 단 한 장의 그림이나 단 한 줄의 문장이라도 당신의 이야기로 연결되고, 치열한 삶 속에서 잊었다 생각한 당신의 이야기가 환기된다면 더 바랄 것이 없겠다. 관계와 공감의 제스처로 내미는 손과 같은 이 책이 부디 당신의 마음에 닿기를 소망한다.

<div style="text-align: right">

2016년 1월. 한해숙.

</div>

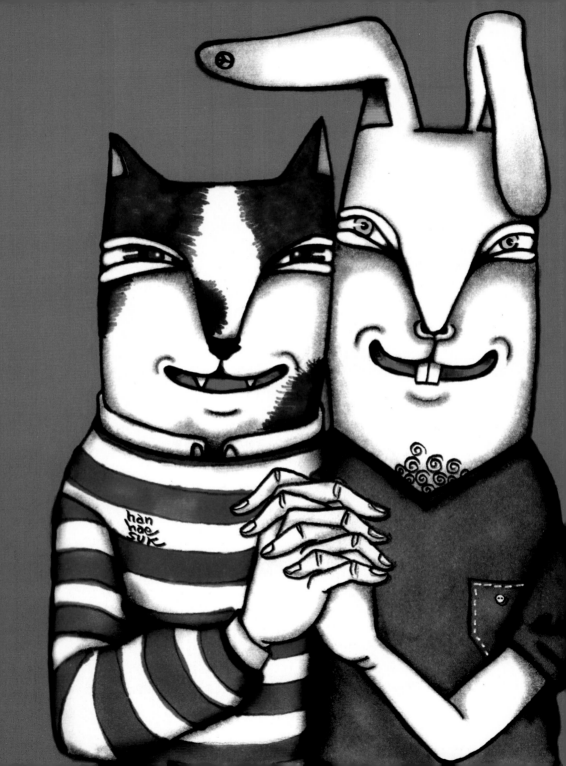

with

같이 [발음:가치]

: 둘 이상의 사람이나 사물이 함께.

너는 나의 **꽃**

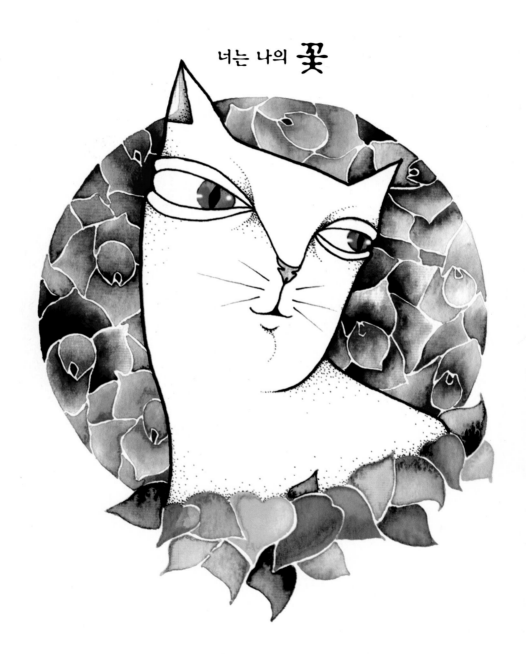

사랑해

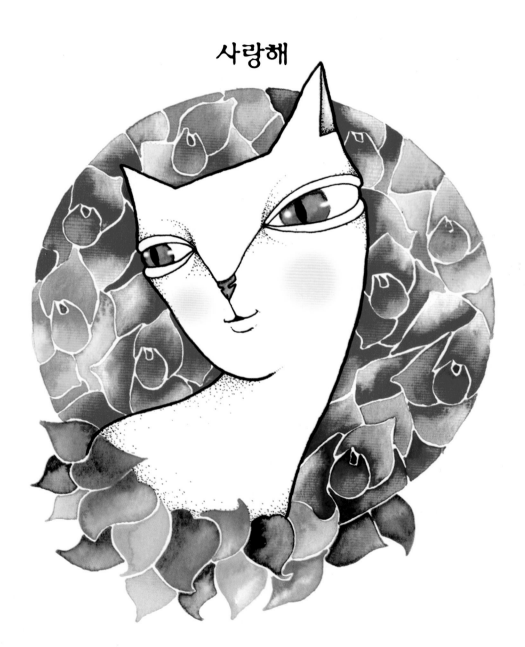

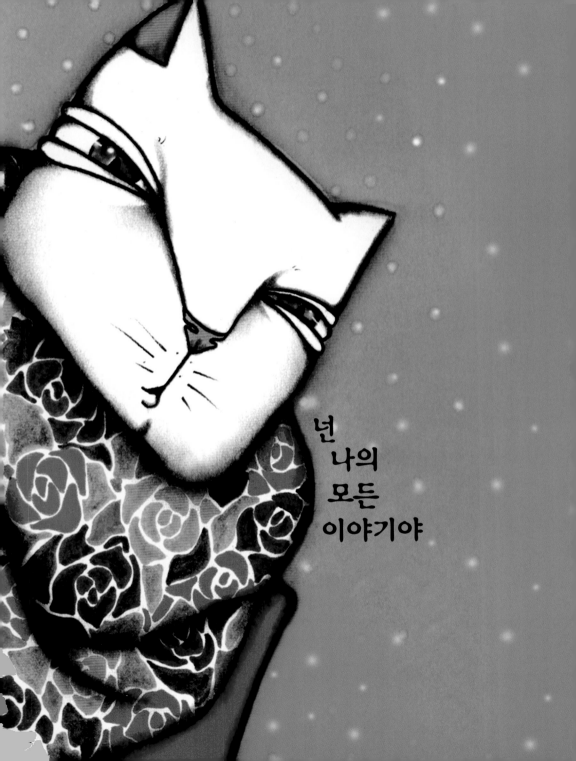

넌
나의
모든
이야기야

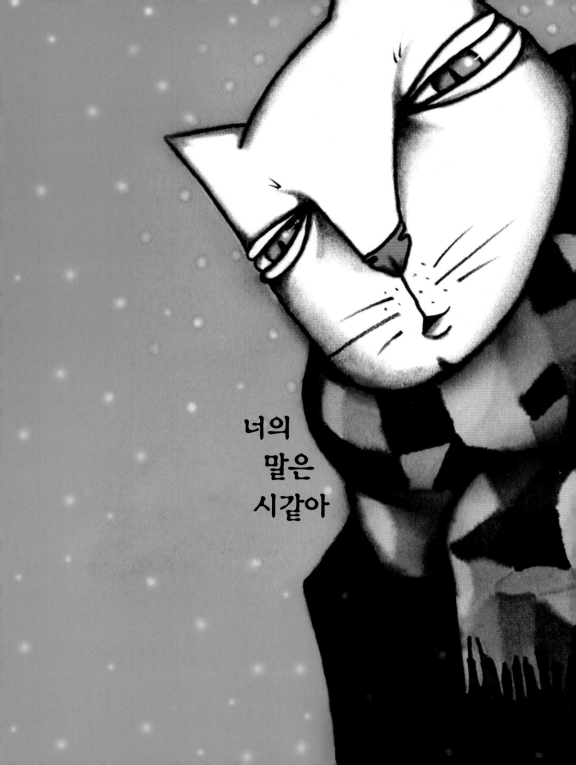

너의
말은
시같아

꽃은 반드시 시들고 향기는 이내 흩어지고 만다는 것을
모르는 사람들처럼 우리 둘만 아는 비밀의 정원에서

네 향기에 쉬해 잃고만 싶다.

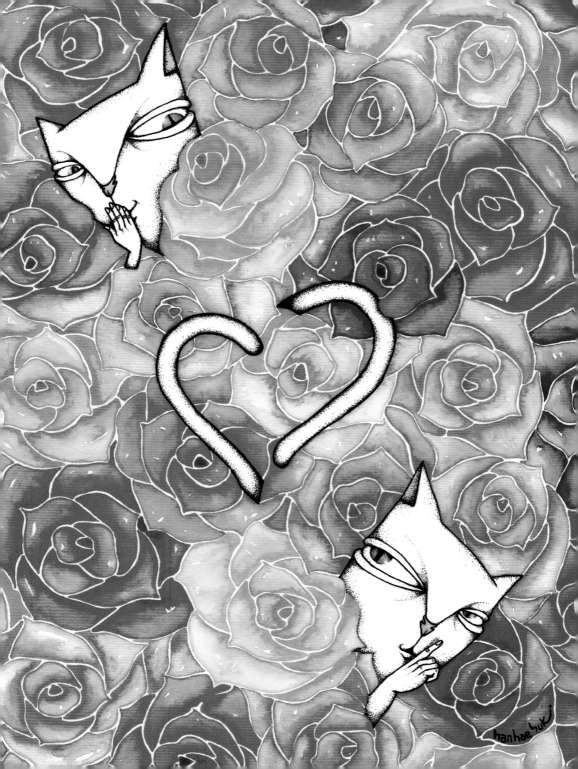

〈프시케와 에로스의 사랑에 관한 짧은 단상〉

 사랑과 아름다움의 여신 아프로디테의 아들 에로스는 육체적인 사랑을 의미하는 신이다. 히브리 성경에서 인간을 창조한 이는 하나님이지만 그리스 신화에서 인간을 창조한 이는 프로메테우스다. 프로메테우스가 흙으로 신의 형상을 본뜬 진흙 인간을 만든 후에 볕에 잘 말려 생명을 불어넣으려는 찰나, 지혜의 여신 아테나가 지나가다가 나비 한 마리를 날려 보내는데 그 나비가 진흙 인간의 콧구멍으로 들어가 영혼이 생겼다 하여 나비를 뜻하는 말인 프시케는 영혼, 마음을 의미한다. 그러므로 육체적인 사랑(에로스)에 마음(프시케)이 만나 마음의 고통을 이겨내고 사랑의 희열(기쁨)을 얻는다는 메시지를 가진, 사랑의 공식 같은 이야기가 프시케와 에로스의 사랑 이야기라고 정리할 수 있겠다. (에로스와 프시케의 이야기는 기원전 2세기의 로마 작가 아풀레이우스가 쓴 「황금 나귀」에 처음 등장한 이야기이고 에로스와 프시케의 이야기는 이윤기의 『그리스 로마신화』를 참고했다.)

<p align="center">에로스(육체적 사랑) + 프시케(영혼, 마음) = 볼룹타스(희열, 기쁨)</p>

 에로스가 처음에 프시케에게 자신의 모습을 보이지 않은 것처럼 사랑은 눈에 보이는 것이 아니다. 애초에 사랑은 느껴지는 것이지 보이는 것이 아니지 않은가. 보이지 않는다고 해서 믿지 못하고 의심하여 사랑을 직접 눈으로 확인하려고 했던 프시케는 후회하며 지독한 고통을 겪은 뒤에야 신이 되어 에로스와 영원한 사랑을 이루는 행복한 결말이지만 우리가 사는 세상이라면 프시케는 어떻게 될까?

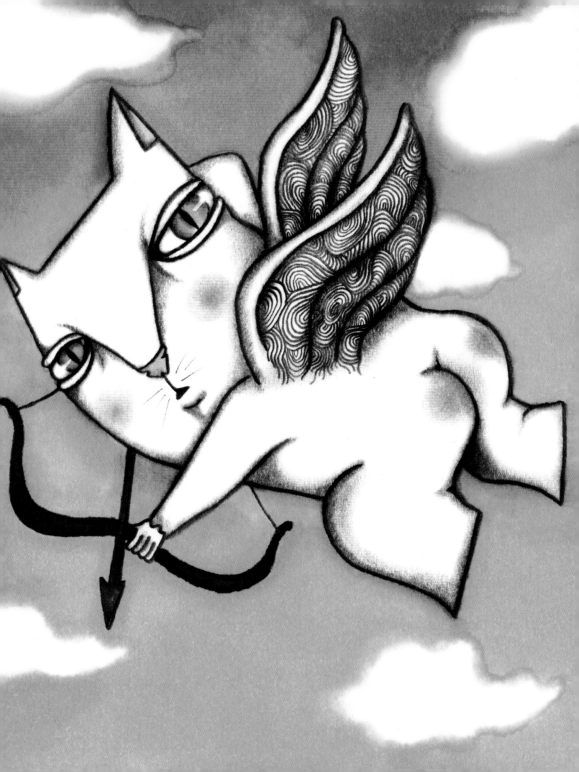

사랑을 눈으로 확인하고, 사랑이 아니면 칼로 찌르려고 등잔과 칼을 들었던 프시케는 사실 우리에겐 그렇게 낯선 모습이 아니다. 손에 등잔과 칼만 안 들었지, 사랑을 눈으로 확인하려 하고, 확인한 것이 사랑이 아니라면 언제든 깊은 상처를 낼 이별이라는 칼을 휘두르겠다는 마음을 가진 프시케들은 우리 주변에서 쉽게 볼 수 있다.

의심의 그림자가 드리우기 시작하면 사랑은 검게 물들기 마련이다. 그런 검은 사랑도 사랑이라 믿는 사람들, 사랑하는 사람의 말과 행동에 느낌표가 아닌 물음표를 거침없이 다는 사람들 마음에는 의심이라는 아주 작고 검은 씨앗이 있다. 그 씨앗이 자라 자신의 사랑을 검게 물들이고, 검은 줄기는 계속 자라나 사랑하는 사람에게까지 뻗어 그 사람의 사랑마저도 검게 물들이고 만다. 안타깝지만 후회와 상실의 눈물로 지독히 아파하며 씻어진 뒤에야 사랑이 얼마나 맑고 붉었던지 깨닫기 일쑤다.

현실에 사는 프시케들, 이곳에는 곁에서 지켜보며 돕는 에로스도 없고, 영원한 사랑으로 이어줄 제우스도 없이 나 혼자 후회와 상실의 눈물로 씻어낸 맑은 가슴 안고 서 있을 테지만 그럼에도 불구하고 괜찮다. 믿음이 없는 곳에는 사랑이 깃들지 않는다는 착한 깨달음 한 줄 가슴에 적고, 번데기를 벗고 젖은 날개를 펴는 나비처럼 이제 다시 날 준비를 하면 되지 않을까.

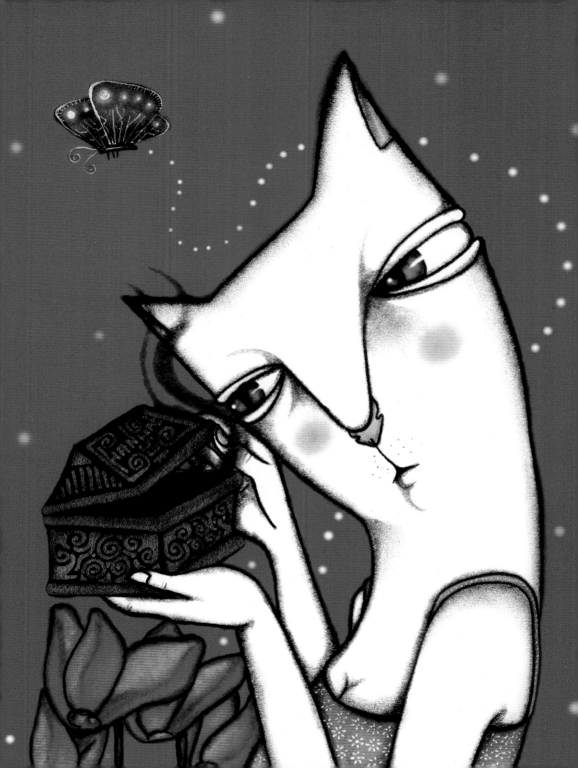

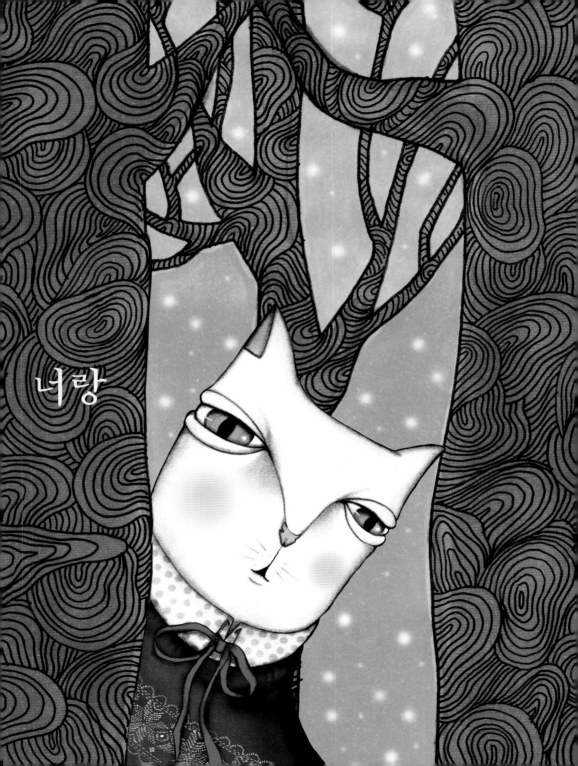

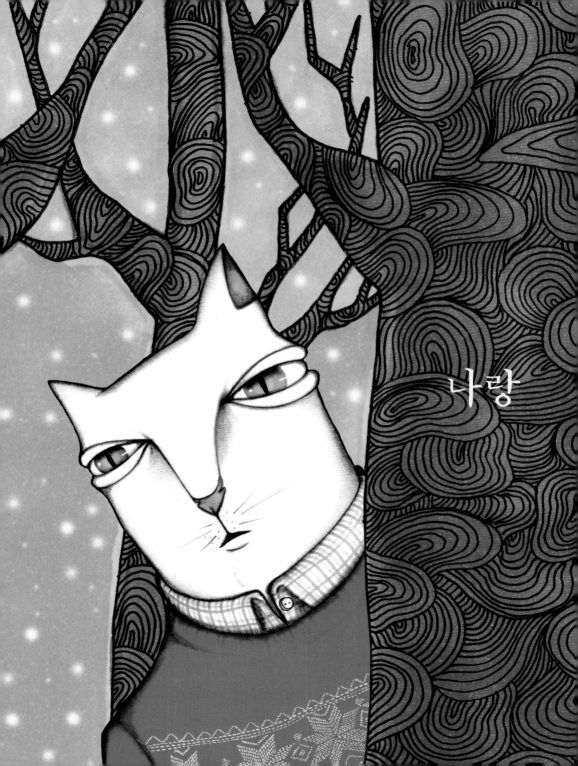

나랑

잊고 있으면서도 너무 읽고 싶은 책처럼.

사람은 책과 같다. 누구에게라도 권하고 싶은 책과 같은 사람도 있고, 이미 다 읽어 다시는 들춰볼 일이 없는 책이 서재 책장에서 먼지를 먹으며 꽂혀 있듯 내 마음에 다 읽은 책처럼 남은 사람도 있다.

잊기 힘든 문장이나 내용도 있겠지만, 그 책의 모든 문장을 기억할 순 없고, 시간이 지나면서 점점 기억하던 것들도 잊어간다. 더 시간이 흐르면 앙상한 뼈대만 겨우 기억하게 될지도 모르고, 어느 순간엔 그 책을 없는 책처럼 잊고 살기도 하며, 어떤 날엔 책장에 그대로 꽂혀 있는지를 초조한 마음으로 확인하기도 하는. 다시 읽게 될까를 고민하기도 하고, 마음이 사나운 날엔 처분할 책 목록에 넣을 수도 있는 그런 책과 같은 사람도 있다.

책은 시간과 함께 바래지고 낡아지지만, 책을 펼쳐 몇 문장만 읽어도 그 안엔 여전히 그 시간과 그 문장이 조금도 낡지 않고 흐르고 있어 가끔 안도하기도 하는, 쓸쓸한 책장에 꽂힌 다 읽은 책과 책 같은 사람도 있다. 그리고 만났으나 아직 다 읽지 못해 내내 숙제처럼 곁에 두는 책과 같은 사람도 있고, 앞 몇 페이지만 읽고 다시는 읽지 않겠다 다짐하는 책과 같은 사람도 있다. 그런데 말이야. 세상에 널린 그 많은 책처럼 무수한 사람 중에 넌 내게 아직 읽지 않은 책과 같았으면 좋겠다. 어서 읽고 싶은 마음과 아껴 읽고 싶은 마음이 섞여 읽고 있으면서도 너무 읽고 싶은 책처럼. 네가 그랬으면 좋겠다.

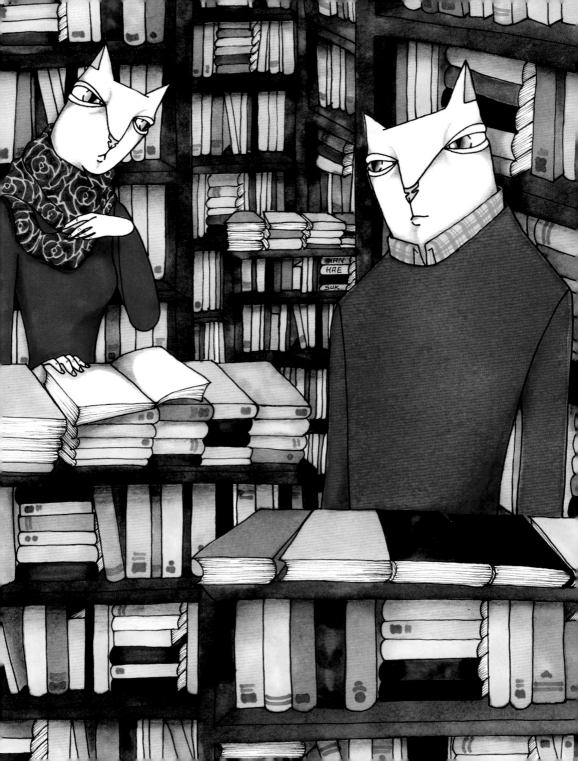

별이 가득한 밤에 너와 걷는 게 좋다

별을 헤는 마음으로 네 마음을 헤는 게 좋다.

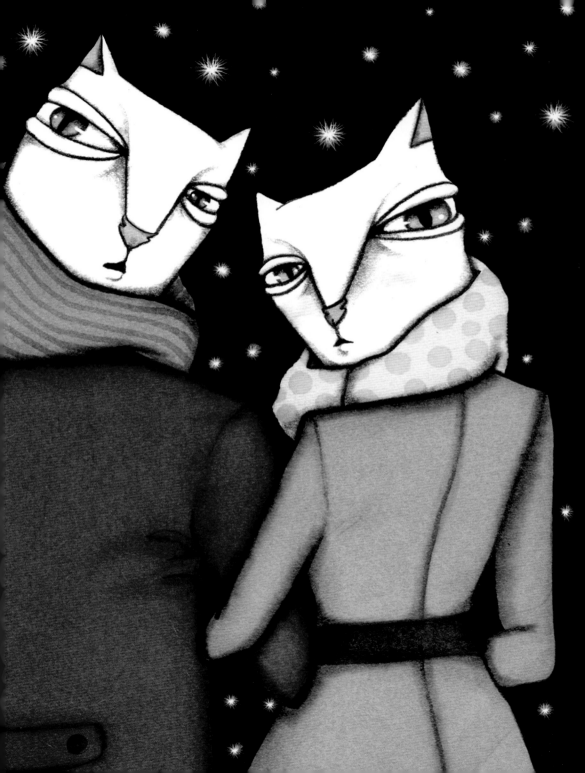

너를 안으면 바람 소리가 들린다.
너를 안으면 파도 소리가 들린다.
너를 안고 바다를 안는다.

　한 사람을 끌어안는다는 것은 하나의 바다를 안는 것과 같다. 너라는 바다에서 시작된 파도가 내 심장을 치고, 너라는 바다에서 부는 바람이 나를 감싼다. 그렇게 나는 너라는 바다 곁에 선 바위처럼 오랜 세월 파도와 바람에 깎이고 풍화되어 네게 가장 알맞은 바위 같은 사람이 되고 싶다.

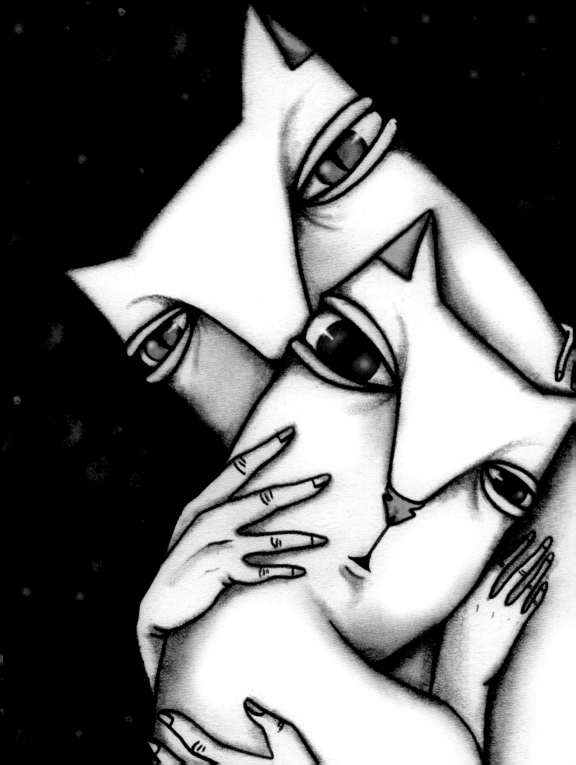

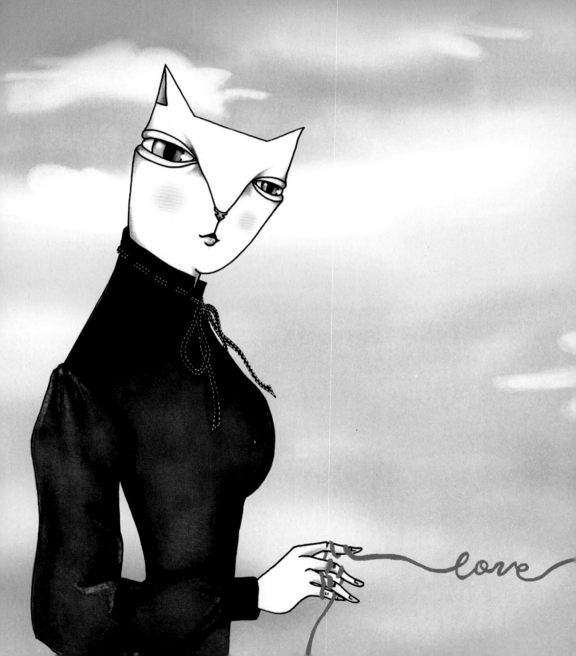

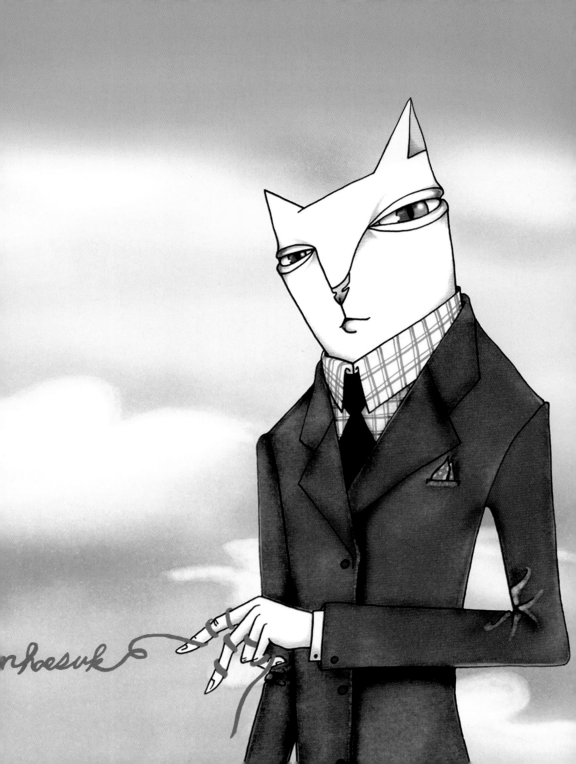

"나 뭐 달라진 거 없어?"

'드디어 내게도 올 것이 왔구나. 앞 머리카락 길이? 아이 새도? 볼 터치...? 내 눈에는 어제
도 오늘도 여전히 사랑스러운데…'

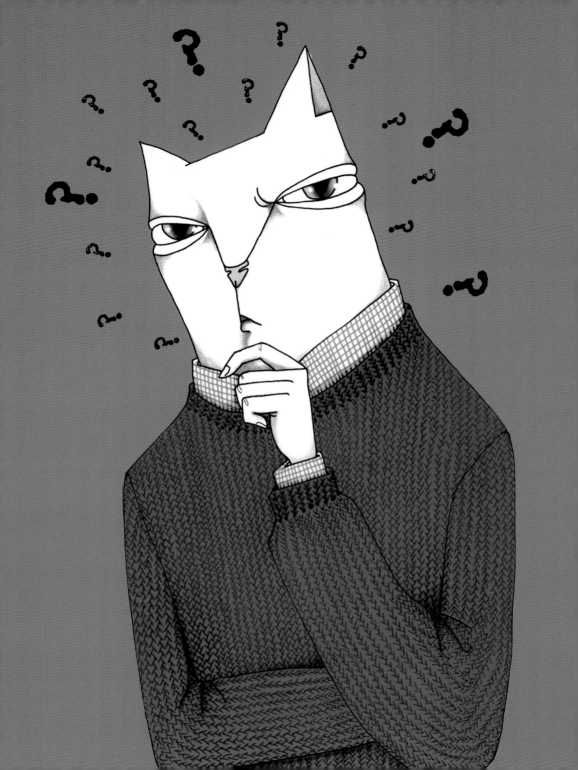

"말하지 않아도 다 알지?"

'말하지 않아도 아는 것은 초코파이 맛이지. 네 마음이 초코파이처럼 늘 달콤하다면 모를까.'

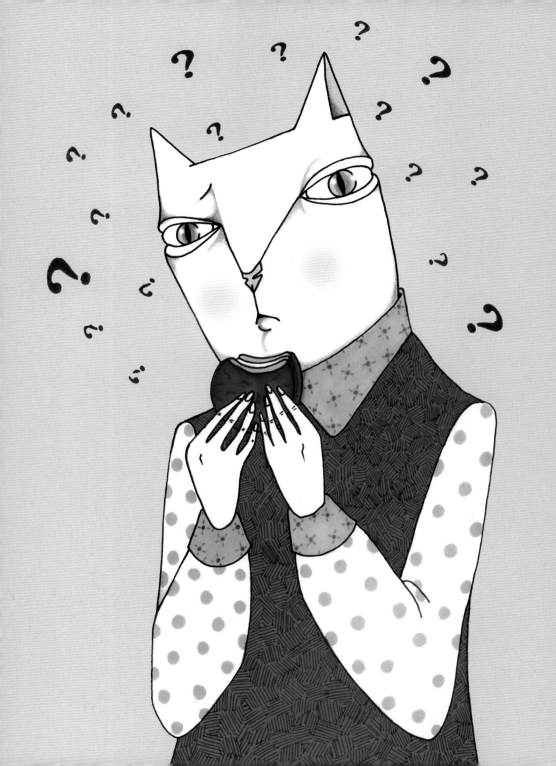

종종 너와 내가 서로에게 더는 의미가 없는 사람처럼 느껴진다.
얼굴도 모르는 무수한 타인들처럼 그렇게.

"어떤 말도 필요 없이 널 꼭 끌어안고만 있어도
모든 것이 괜찮아질 것 같은 기분이 들어."

 무엇 때문에, 어떻게, 얼마나, 왜 그렇게 힘들고 지쳤는지를 이야기하는 것보다 따
뜻한 포옹이 절실할 때가 있다. 내 곁의 사람이 아무 말도 없이 불쑥 안겨올 때는 그
저 말없이 등을 토닥여 주면 된다. 그저 설명할 수 없는 그 마음을 가만히 안아주는
것으로 충분한 때가 있다.

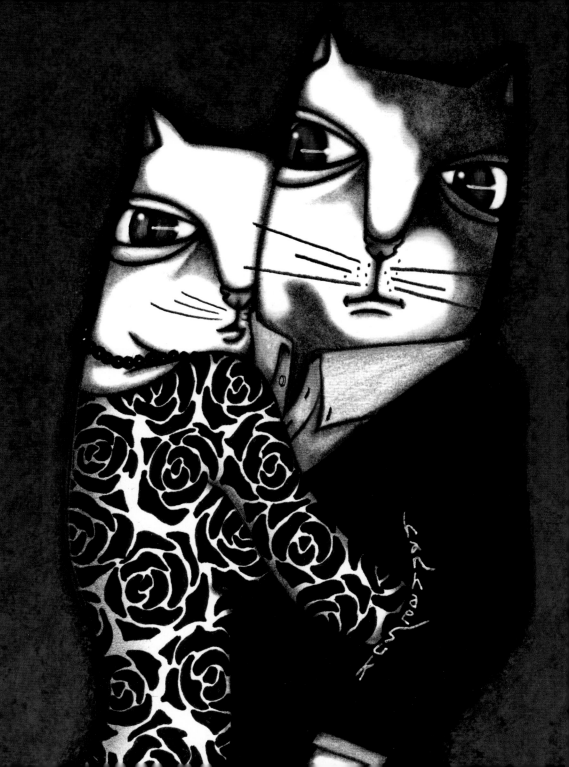

너의 눈가로
차가운 비로
따뜻하게 스며줘.

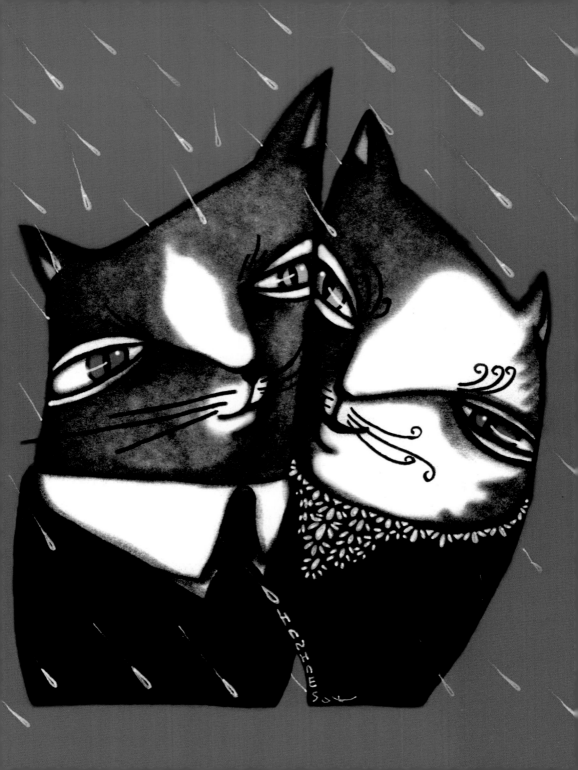

"늘 마시던 거로 부탁하네!"

"로열 울트라 쏘... 쏘맥?"

"자네 기억력은 여전히 나이스하군."

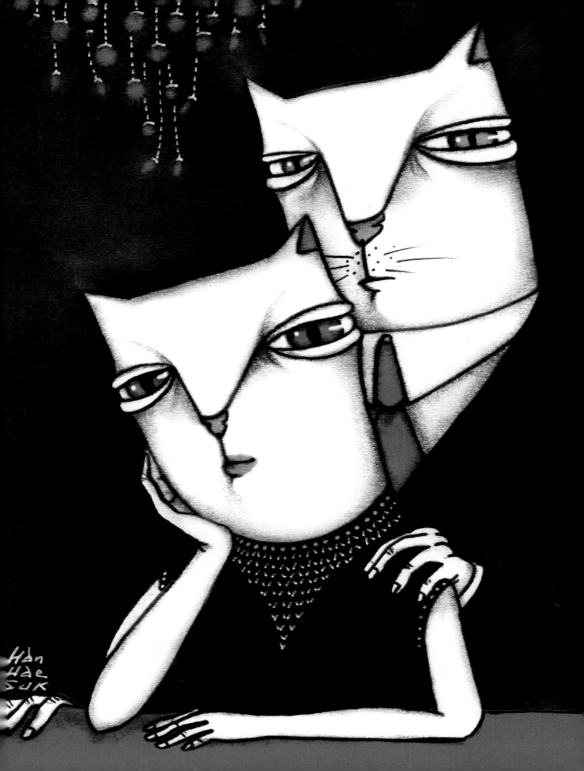

"많이 취하셨습니다."

"어떡하니 이제 시작인데!"

"한 잔 더 !!"

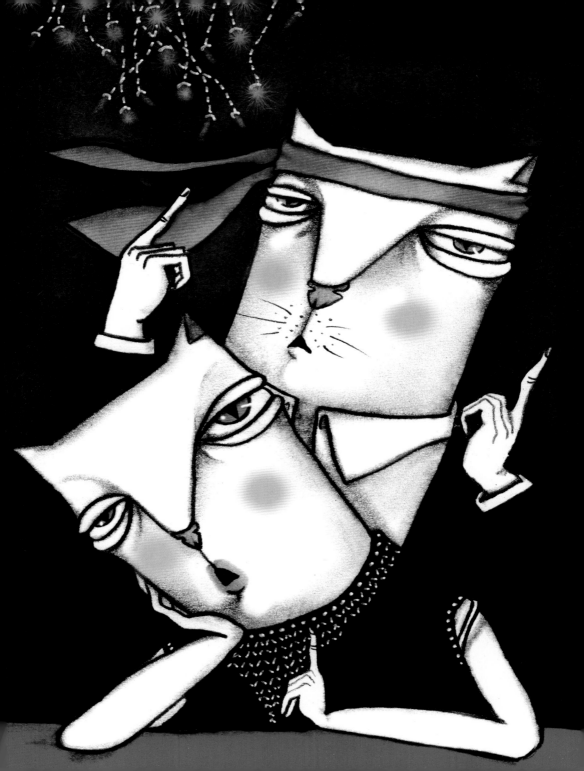

감히 사랑의 완성은 힘한 정 요다.

그저 때때로 서로에게 따뜻한 온기가 필요할 뿐이다.

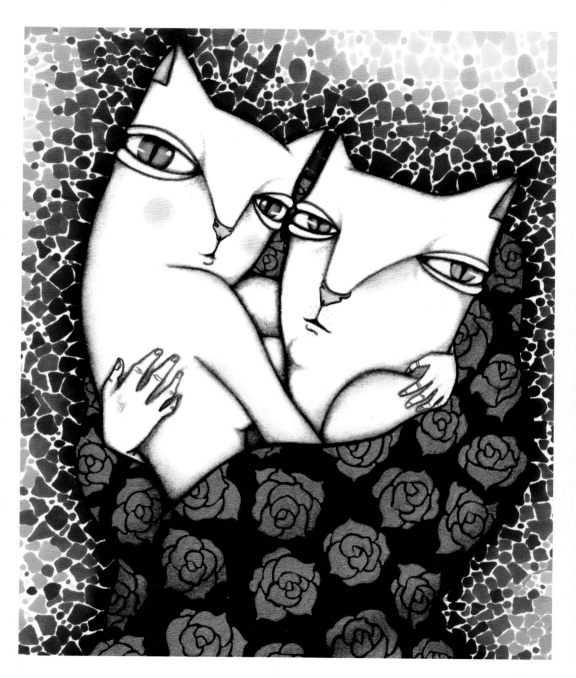

내 꿈엔 네가 있다.

　내가 가지지 못한 것까지 모두 주고 싶은 마음이 든다고 해도 사람은 누구나 자기
가 가진 것만을 줄 수 있는 법이다. 그저 내가 가지지 못한 것까지 네게 다 주고 싶
다는 그 마음만을 줄 수 있을 뿐이다. 너는 내게 너를 주었던 모양인지 내 꿈엔 온
통 네가 있다.

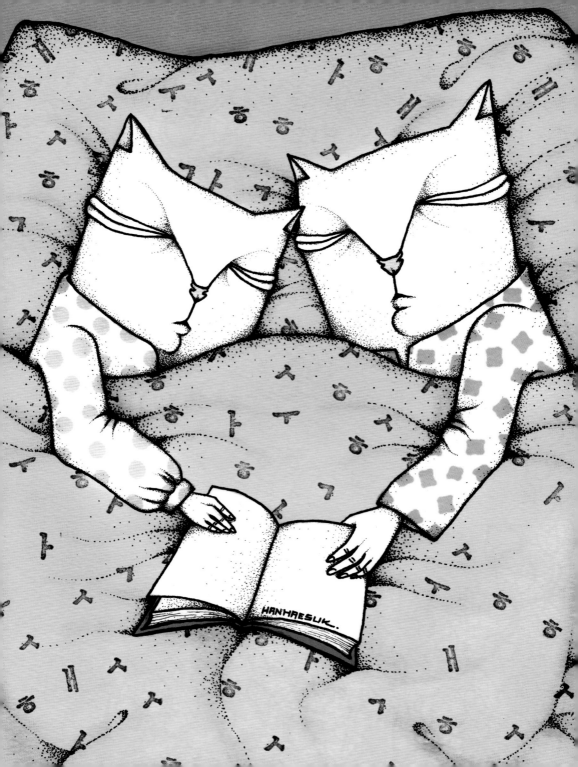

$$1 + 1 = 3$$

너와 내가 만나 둘이 아닌 셋이 되었다. 동방박사들을 아기 예수에게로 인도하고, 여행자의 친구가 되어주고, 길이 되어주고, 누군가의 꿈과 소망이 되어주는 별이 내 안에서 자라나, 너와 나를 닮았지만 또 다른 빛을 가지고 태어나 반짝거린다. 자식은 부모에게 하늘에서 반짝이는 별과 같다. 곁에 친구처럼 머물기도 하고, 삶에서 길을 잃었을 때 위태로운 나를 흔들리지 않도록 잡아주고, 두 손 모아 기도하게도 하고, 꿈 꾸고 소망하게 하는 별과 같다.

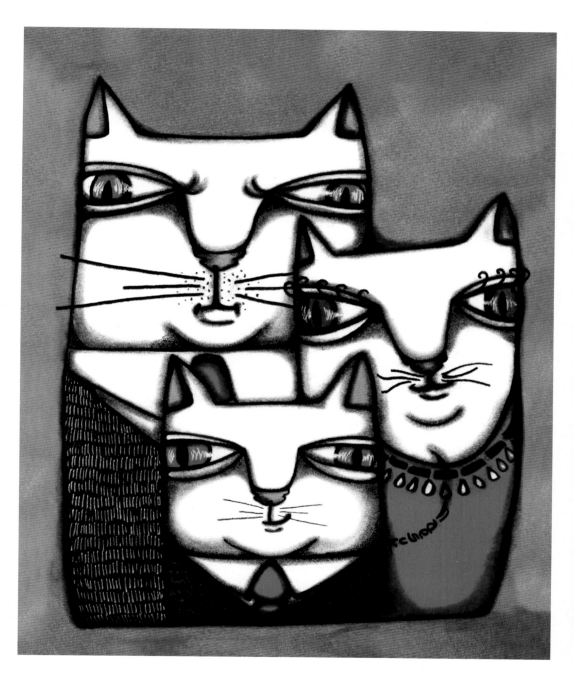

그땐 그랬지.

　따뜻하고 부드러운 햇살이 창에 가득 든 일요일 아침, 지금의 내 나이였던 마흔의 아버지는 외출 준비를 하다가 거울 앞에 서서 늘어난 흰머리를 뽑으며 "나도 늙긴 늙는구나."라는 혼잣말을 했다. 당시에 나는 한 번도 아버지의 늙음을 생각하지 않았던 것처럼 아버지의 젊음 또한 떠올려 본 적이 없다는 생각이 들었다. 처음부터 어른으로 태어나는 사람은 없는 법인데 부모님은 늘 어른으로만 정의했던 것 같은 생각에 오랜 앨범을 꺼내 봤다. 전에도 여러 번 본 사진인데 그 날은 그 사진들이 다르게 보였다.

　친구들과 개구진 얼굴로 웃고 찍은 사진, 너무도 앳되고 어여쁜 엄마와 다정하게 손을 잡고 찍은 사진, 한껏 멋을 낸 스무 살 언저리의 부모님 모습을 보는데 마음 깊은 곳이 찌르르 떨려 왔던 기억이 있다. 바랜 사진 속에서도 바래지지 않고 여전히 반짝거리는 부모님의 젊음이 너무 눈이 부시다 못해 시릴 지경이었다. 사진을 보며 "아빠랑 엄마, 옛날에 무슨 배우들 같네? 멋지네."라는 말에 아버지는 외출 준비 중이었다는 것도 잊은 듯 곁에 와서 나와 같이 바랜 사진을 봤다. "그땐 그랬지. 내가 이렇게 늙을 줄을 그때는 몰랐어."라는 말을 사진 위에 던지고 일어났다.

　내겐 너무 당연하고 익숙하다고 생각한 흰머리가 하나둘 늘어가는 아버지의 모습이 아버지 자신에겐 그리 당연하고 익숙한 모습은 아닐 거라는 생각을 처음 했던 그 날의 기억은 요즘 내 모습을 거울에 비추며 다시 떠올리곤 한다. 그리고 나도 아버지처럼 혼잣말을 해본다. "나도 늙긴 늙는구나." 그리고 아버지가 던졌던 '그땐 그랬지.'라는 말에 담긴 무게를 새삼 느낀다. 나의 그때는 아버지의 그때만큼 그렇게 눈이 시릴 정도로 반짝였는지를.

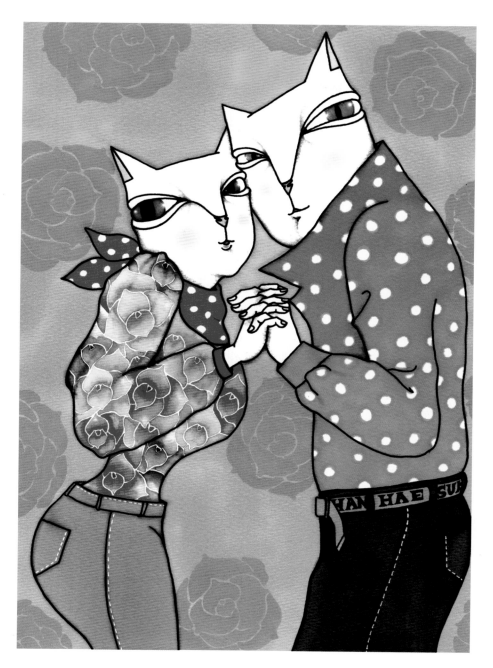

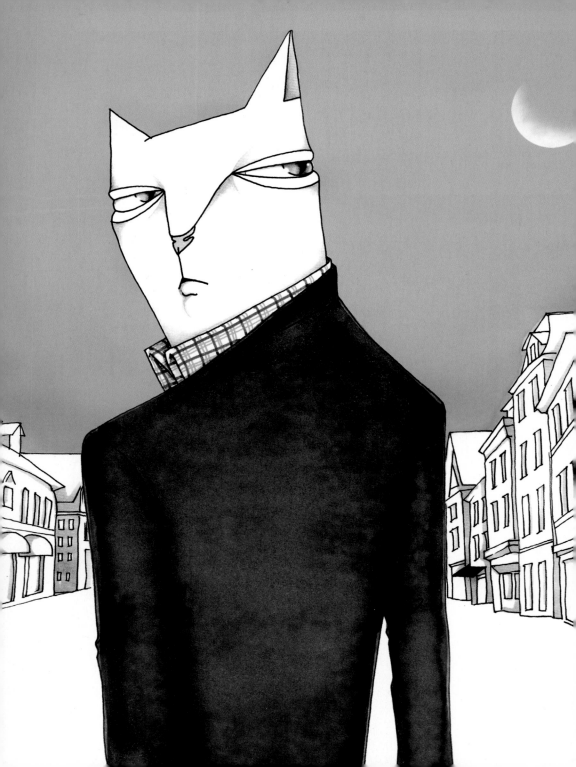

alone

따로

: 한데 섞이거나 함께 있지 아니하고
혼자 떨어져서.

왜 하얀 낮달을 보면 네 생각이 날까?

그리움에 모양이 있다면 파란 하늘에 떠 있는 하얀 낮달과 같지 않을까?

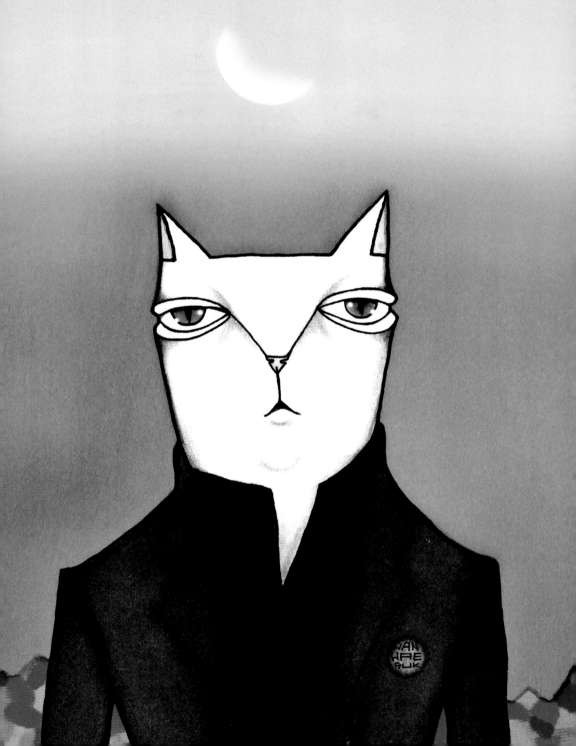

차가운 비가 당신에게 스며들게 두지 마요.
비는 곧 지나가요.
그때까지 이리 와서 나랑

같이 쓸까요?

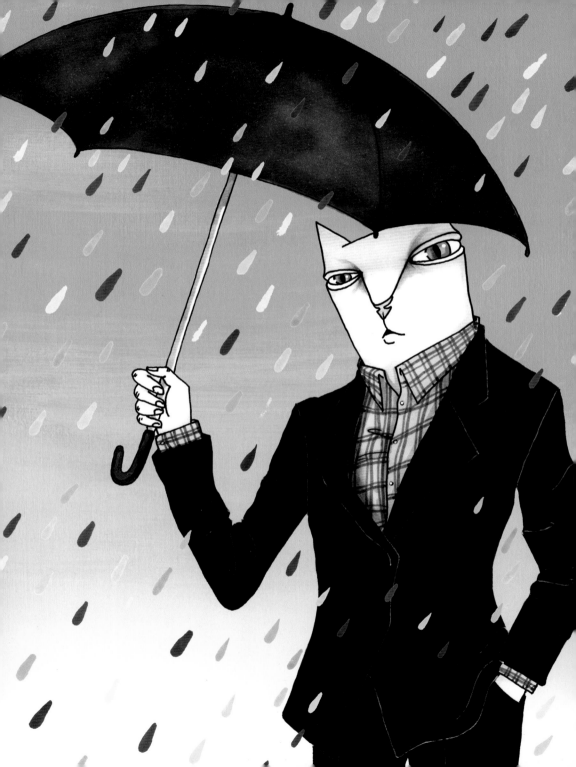

봄이 오면 꽃이 온다.
꽃이 오면 너도 온다.

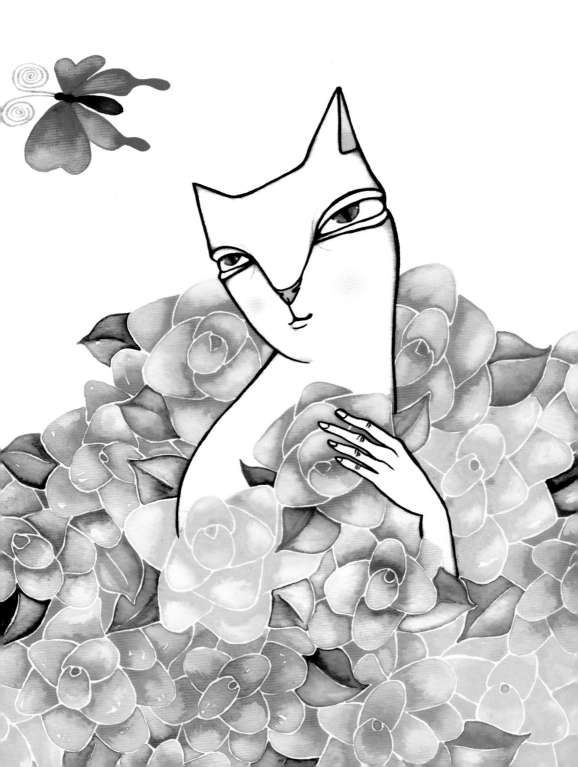

다시 가을 잎이 돌아오면
다시 내 마음에 네가 돌아난다.

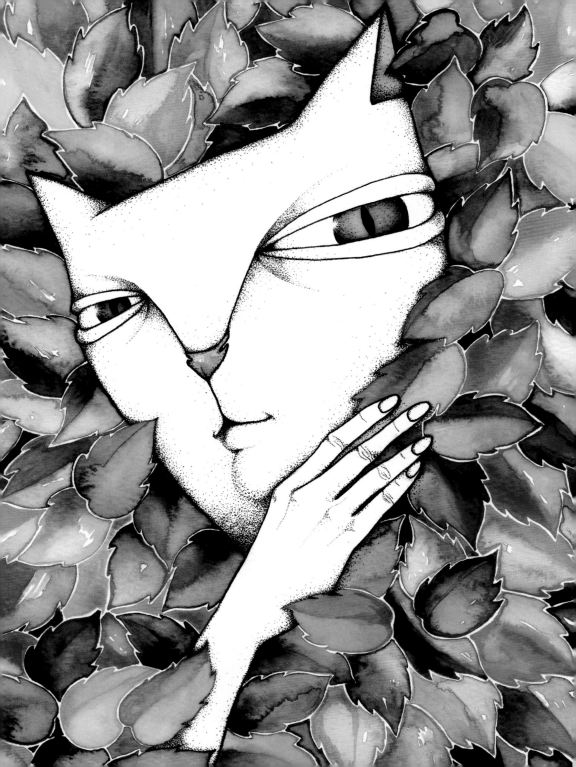

뭐 어떤가.

뭐 어떤가. 사랑이 없다고 한들.
뭐 어떤가. 욕망이 두 얼굴인들.
뭐 어떤가. 웃지 않는다고 한들.
뭐 어떤가. 네가 없다고 한들.
뭐 어떤가. 고도가 너라고 한들.
뭐 어떤가. 바람이 가슴을 친들.
뭐 어떤가. 내 모든 말이 흩어진들.
뭐 어떤가. 아무것도 닿지 못한들.
뭐 어떤가. 어쩔 수 없는 일이 어떤들.

골목마다 돌아나가는 사람이 너 같다.
그 사람이 너인들, 네가 아닌들 이제 와 뭐 어떤가.

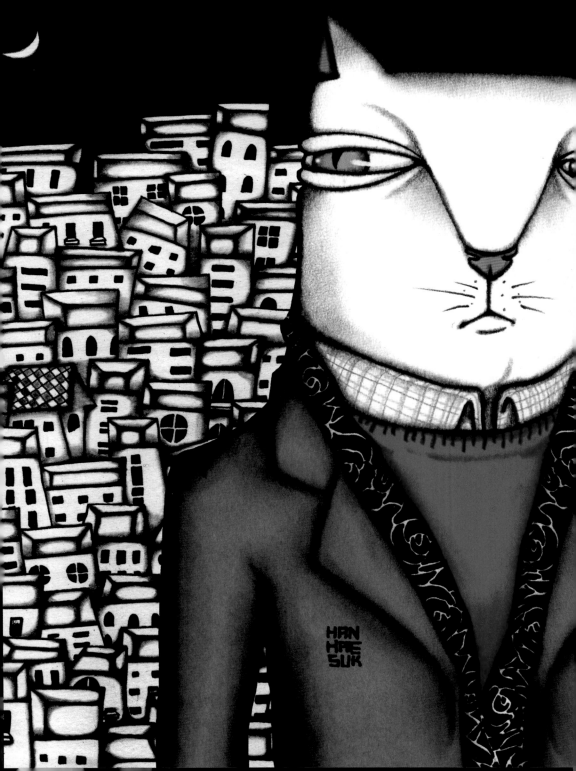

붉게 사랑했던 기억에서, 습관처럼 매 순간 널 떠올리던 그 마음에서 이제 그만 돌아선다.
나는 너 없이 살 거다. 나는 괜찮을 거다. 아마도. 어쩌면.
안녕을 고하면 그게 안녕이 되는지 모르겠지만 내내 망설이던 마침표를 꺼내 찍는다.

Goodbye to romance.

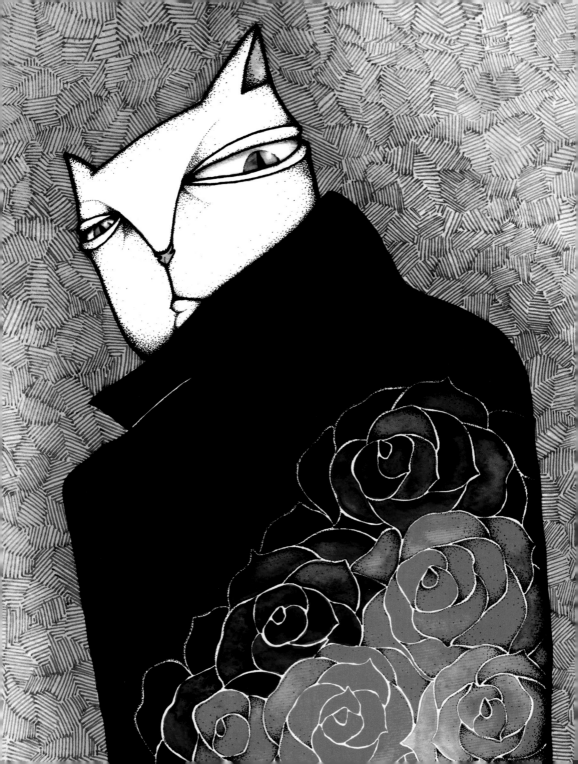

안녕을 고하고
안녕을 기억하며.

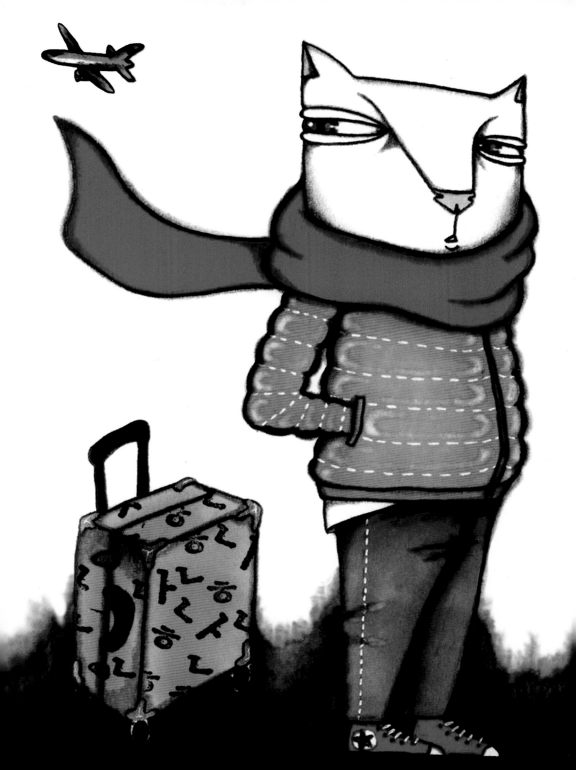

길을 걷다 우연히 너와 마주쳤다.
너는 나를 못 알아보더군.
낭만 덩어리인 나를.
….

오늘부터 다이어트 !!!

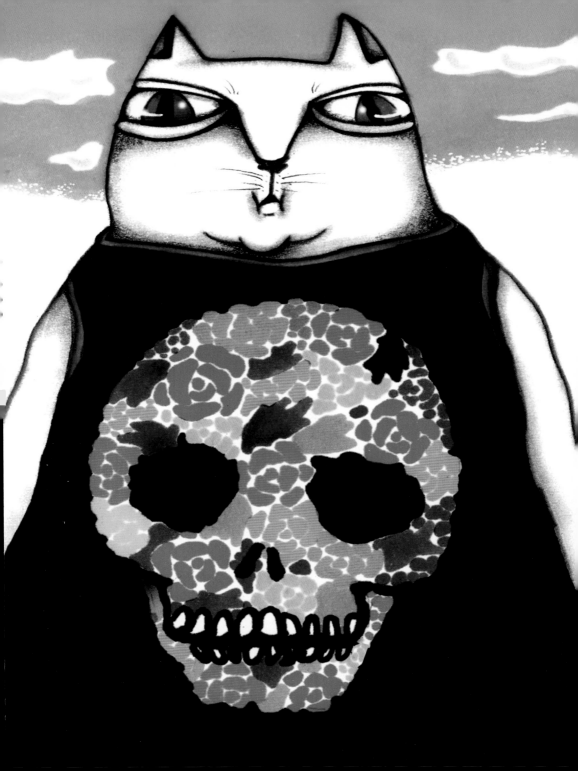

시작부터 끝까지 네가 내게 한 말은 가슴에 와 박혀버려.

그럼럼 시작의 말부터
칼날 같은 마지막 말까지.

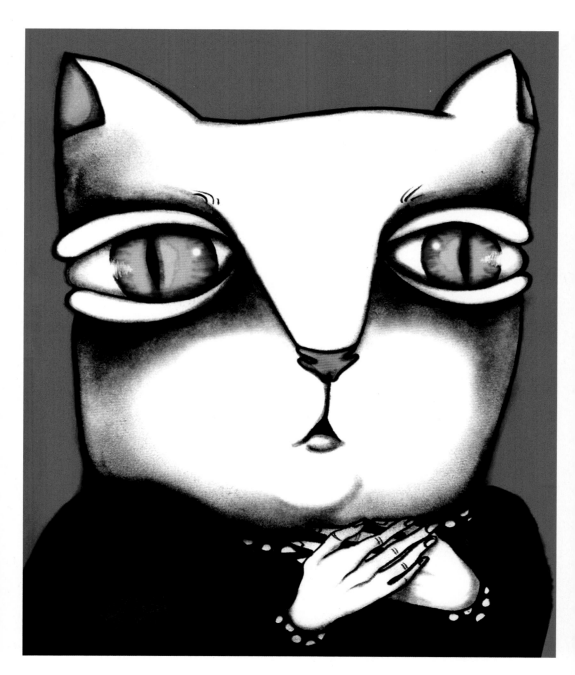

"상처받고 싶어!"

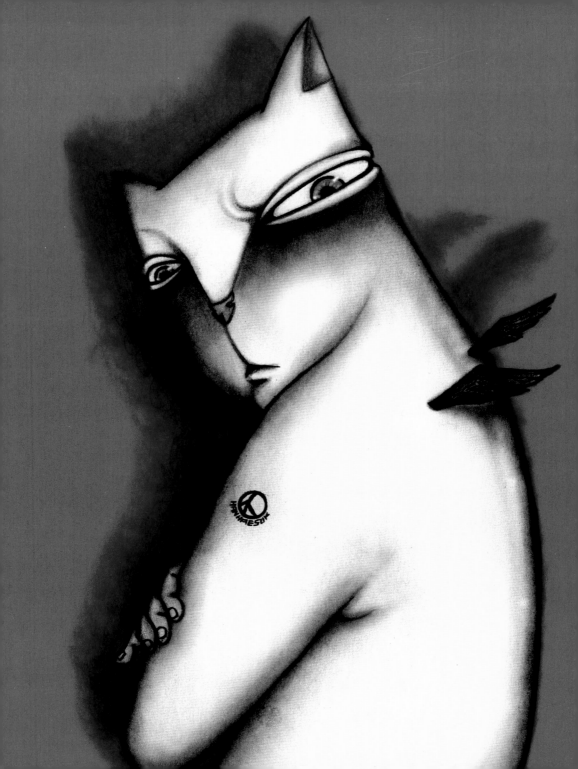

썼다 지우고.
태우고 또 태우고.

네게 닿기 위한 반복.

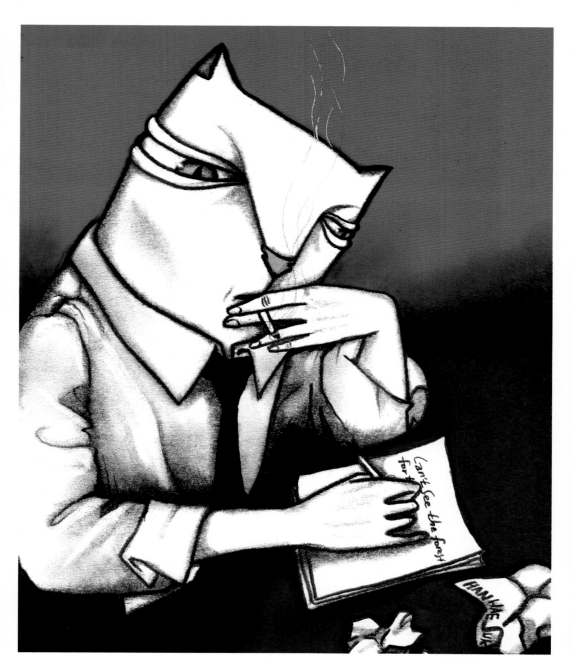

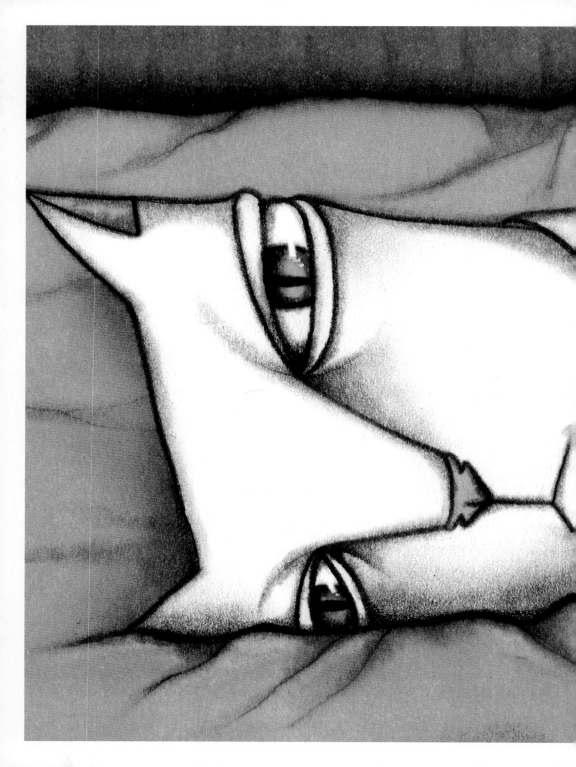

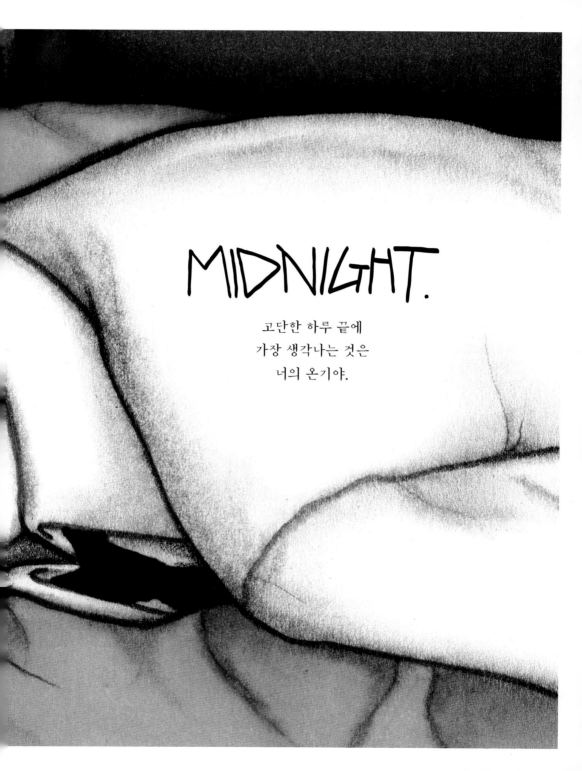

MIDNIGHT.

고단한 하루 끝에
가장 생각나는 것은
너의 온기야.

"도대체 언제까지 기다려야 돌아오니?"

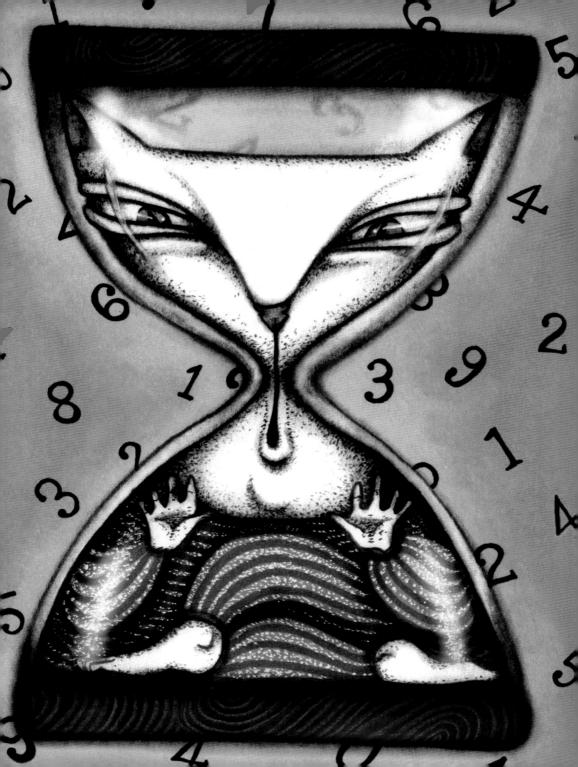

칭찬하는 내 존재위에
그 누구라도 온전히
존재할 수는 없는 법이다.

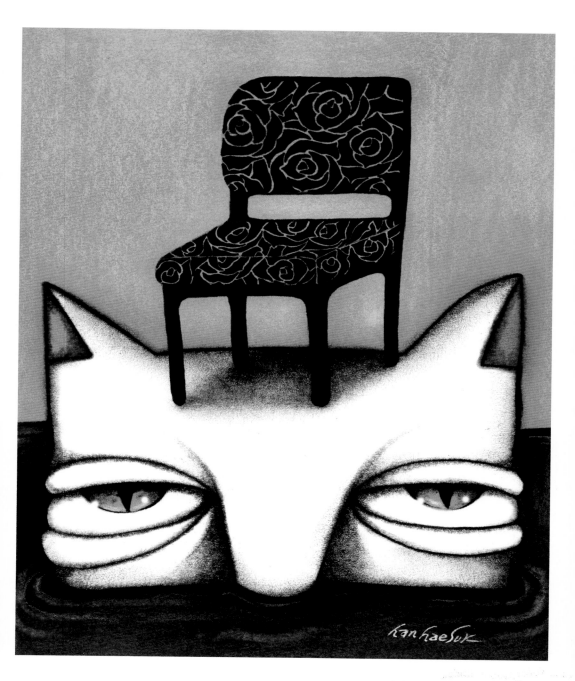

그림의 기원을 이야기할 때 빠지지 않고 등장하는 이야기가 하나 있다. 멀리 떠나게 된 사랑하는 사람을 잊지 않기 위해 불빛을 비춰 벽에 생긴 그의 그림자를 따라 그렸다는 고대 그리스의 부타데스의 딸 이야기처럼.

그림은 그리움의 다른 말 같을 때가 있다.

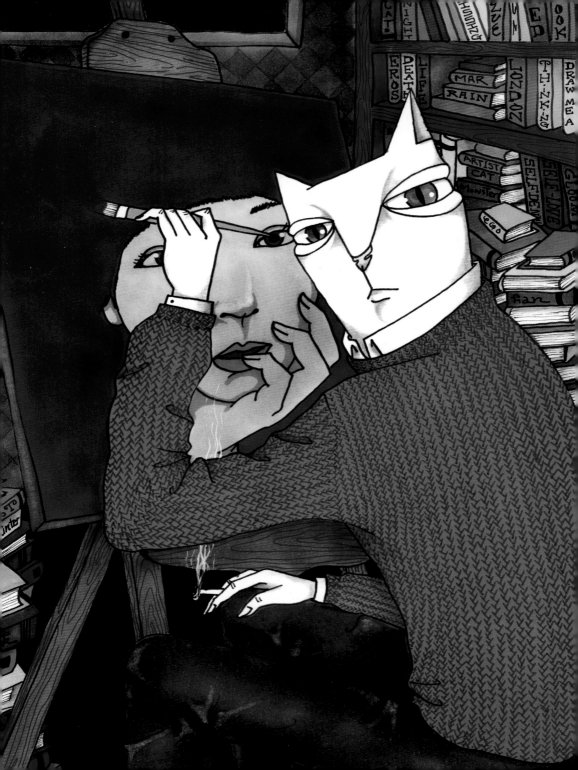

온 세상이 퍼렇게 식은 겨울. 하얀 눈이 그런 겨울에 섞여 세상이 파스텔톤으로 변하는 날이면 겨울처럼 차갑던 내게 눈처럼 머물던 사람들이 생각난다. 서로 섞여 색이 연해지거나 짙어지면서 혹독한 한 시절을 견딘 기억이 누구에게든 있을 것이다. 그 시절 우리들의 눈물과 웃음이 상승하여 얼음 결정을 이루어 우리에게 다시 돌아오는 것처럼 눈이 내리면 그 시절 그 사람들이 눈 알갱이 하나하나에 실려 내게 돌아온다. 반가워 내민 손 위에 소리 없이 내려앉아 이내 한 방울의 물로 자신의 모습을 고백하는 눈처럼 언제 돌아와도 이상하지 않을 반가운 그들이 눈이 되어 내린다.

"그대의 겨울은 어때?"

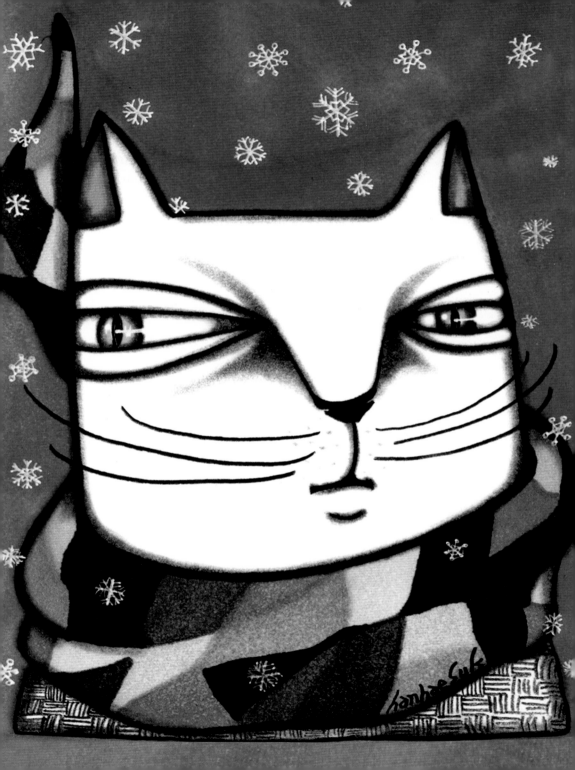

"사랑한다."

"사랑하지 않는다."

"사랑한다."

"사랑하지 않는다."

"…"

" … 괜히 했엉! "

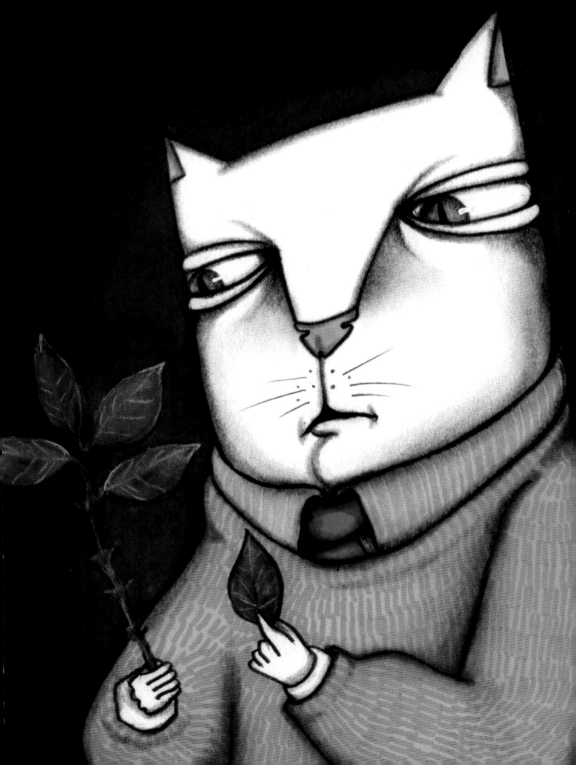

저녁에 순댓국 먹으러 가자는 문자 한 통이 왔다. 순댓국이 불러일으킨 어떤 기억이 잠깐 나를 스무 살 언저리로 다시 되돌려 놓고 말았다. 순대는 먹지만 순댓국은 먹지 않는다. 순대를 먹으니 순댓국도 분명 먹을 수 있을 테지만 난 그것을 목구멍으로 넘겨볼 시도를 하기도 전에 경직되고 만다는 표현이 정확할 것이다. 순댓국을 앞에 받아 놓고 있으면 더는 소리도 나오지 않는 친구 어머니의 울음소리가, 너무 화창한 봄날 하얀 가루로 떠난 친구가 떠오르고 만다. 허망하게 잃은 자식을 가슴에 묻고 친구 어머니는 우리를 데리고 순댓국집으로 들어갔다. 먼 길 돌아가야 하는 우리의 등을 토닥이며 한술 뜨고 가라는데, 나는 차마 그러질 못했다.

어떤 맛은 다시 그때 그 순간으로 데려간다.

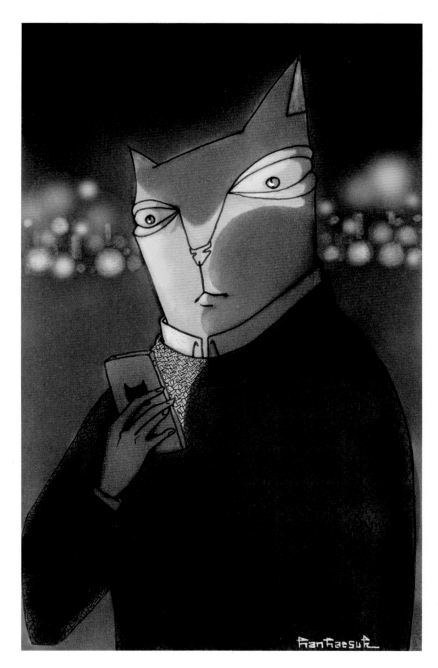

너 없이 살기위해 필요한 요소.

a. 커피 몇 잔.

b. 담배 몇 개비.

c. 약간의 습기(눈물은 사절).

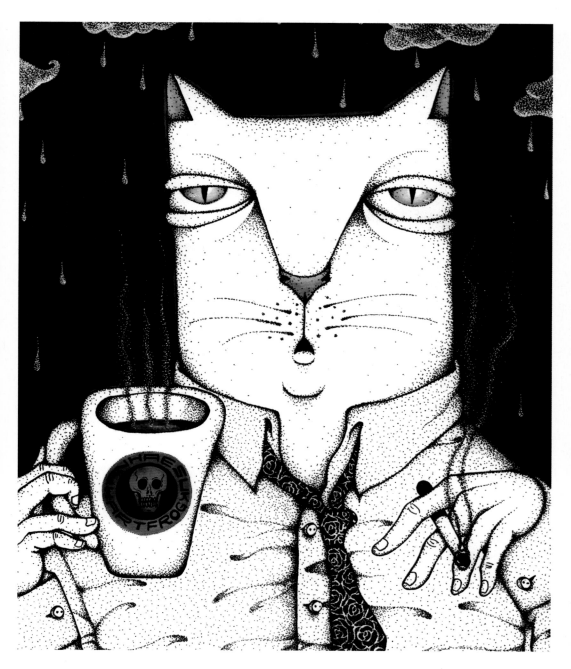

"당신은 이제 청춘이 아니잖아요? 많이 취했어요?"

"그렇소. 술을 마시지 않고서는 견딜 수가 없었소."

"회사에 무슨 안 좋은 일이라도 생겼어요?"

"회사는 여전하오."

"그럼 당최 당신이 술 마실 이유가 뭐요?"

"오늘 우연히 그녀를 보았소."

"…."

"내게도 사랑이 머물던 시절이 있었다는 것을 너무 오래 잊고 살았소."

"… 나가 뒈져라. 이 인간아."

"역시 화내는 모습이 가장 당신답구려. 허허허."

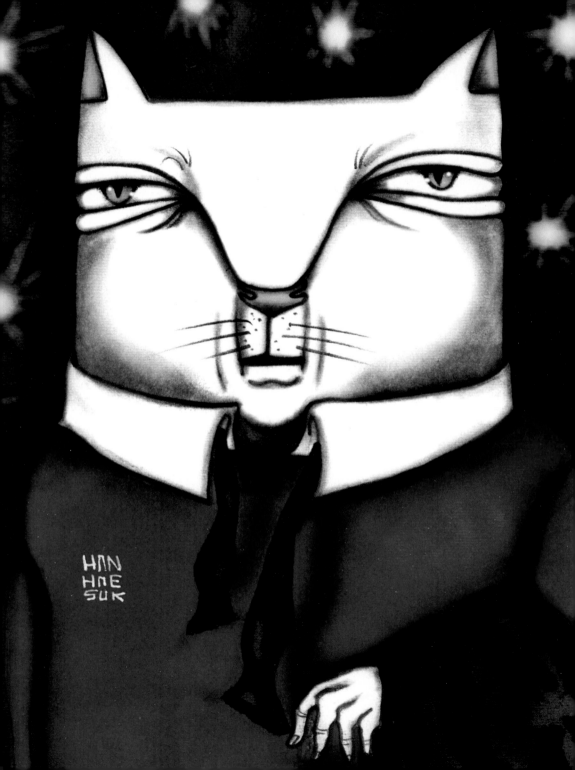

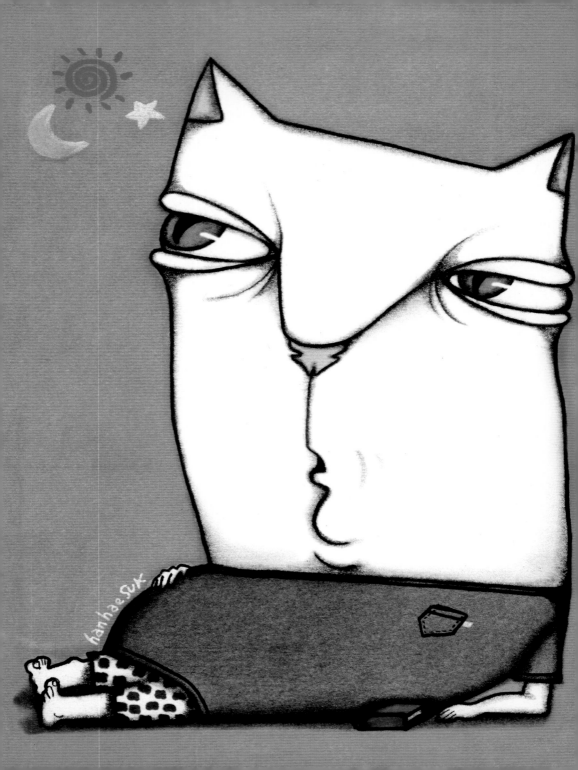

gaP

사이 : 한 곳에서 다른 곳까지,
한 물체에서 다른 물체까지의
거리나 공간.

웃고 싶지 않을 때는 웃지 않아도 괜찮아

예전 직장에서 친절상을 받은 적이 있다. 그러나 상장과 직장 마크가 박힌 서 돈짜리 금반지를 받아든 나는 그 상이 적어도 내겐 그리 친절한 보상은 아니란 생각이 들었다. 친절함을 강요하는 사회는 사실 폭력적이다. 친절은 곧바로 이익과 직결되기에 그러할 것이다. 그 이익은 거대 자본으로 흡수되기 마련이지, 순수하게 나에게 돌아오는 이익이 미비함은 누구나 아는 일이다. 직장에서 인정을 받을 무렵 나는 사실 가장 지쳐있었다. 몸과 마음은 지치고 쳇바퀴는 멈출 기미가 없었다. 더 늦기 전에, 더 지쳐 회생할 기력조차 사라지기 전에 내가 원하는 삶을 살고 싶다는 소망이 싹텄고 오랜 고민 끝에 사직서를 제출하면서 두려움만큼이나 설렘도 컸던 기억이 난다.

이후 삶이 수월했다고는 말할 수 없다. 그러나 분명한 것은 이전의 삶과는 밀도가 달랐다. 이 사회에서 수월하게 살 수 있다고 보장된 학과를 선택하고 치열하게 공부하고 취직해서 사는 삶과 내가 하고 싶은 일을 하며 사는 삶은 차원이 달랐다. 떠밀려 달리는 것과 스스로 달리는 것은 분명 다르니까.

'할 수 있다.'는 말은 긍정적인 말이지만 달리 보면 끝없이 자신을 소진하는 말이기도 하다. 자신의 모든 것을 소진해 어떤 성과를 얻어내는 것이 바람직하다는 생각은 이 사회에서 요구하는 오랜 방식이다. 성과사회가 피로사회(한병철 『피로사회』)로 직결된다는 것을 대부분은 모르거나 알면서도 어쩔 수 없이 행하며 산다. 그러면서 과연 거대 성장하는 것이 무엇인지, 그것이 나 자신인지는 생각해볼 문제다.

가끔은 이미 소진되어 피로한 자신을, 웃고 있는 가면 속 오랜 우울을 들여다볼 필요가 있다. '할 수 있음'만을 자신에게 강요하며 살고 있지는 않았는지를 말이다. 때론 '할 수 없음'을 인정하고 자신의 초조하고 고단한 뜀박질의 속도를 늦출 필요가 있다. 웃고 싶지 않으면 웃지 않아도 괜찮다고, 지쳤으면 잠깐 쉬어도 괜찮다고, 나는 지금 괜찮지 않다는 것을 인정해도 괜찮다. 변화는 자각하고 인정하는 것에서 시작되는 법이니까.

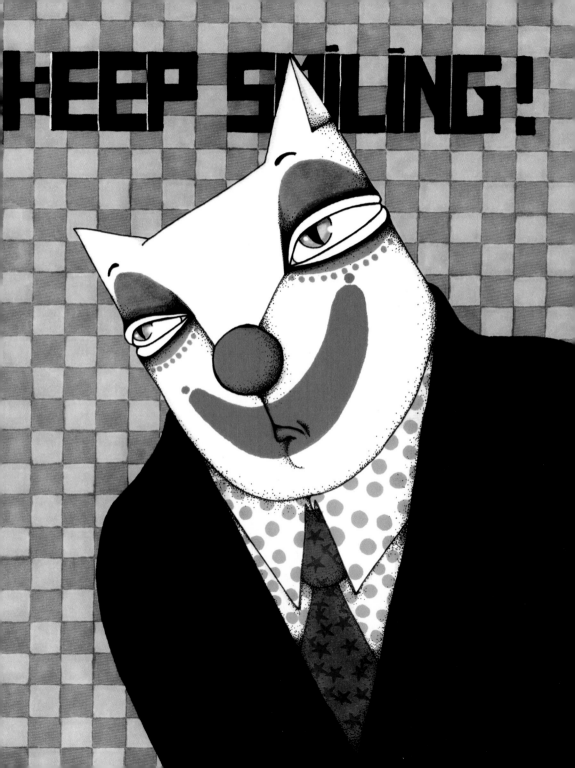

산다는 것은 돌아오기다.

　살뚱스럽게 올라, 기어이 꼭대기에 닿는 게 끝이 아니다. 비로소 '떠난 만큼의 이야기를 안고 돌아오기'하는 게 삶이다. 길도 없고 답도 없는 삶에서 꿈 찾아, 길 찾아 떠났다가 찾은 만큼의 꿈과 길 안고 돌아오기를 하는 거다. 돌아오기를 어긴 일 없는 아침과 봄과 별을 부동(不動)의 약속으로 삼고, 하루하루 '떠나기'와 '돌아오기'를 연습해 두었다가, 긴 세월 '돌아오기'를 한 사람이 마지막 '떠나기'를 남겨 둔 것처럼 사는 거다.

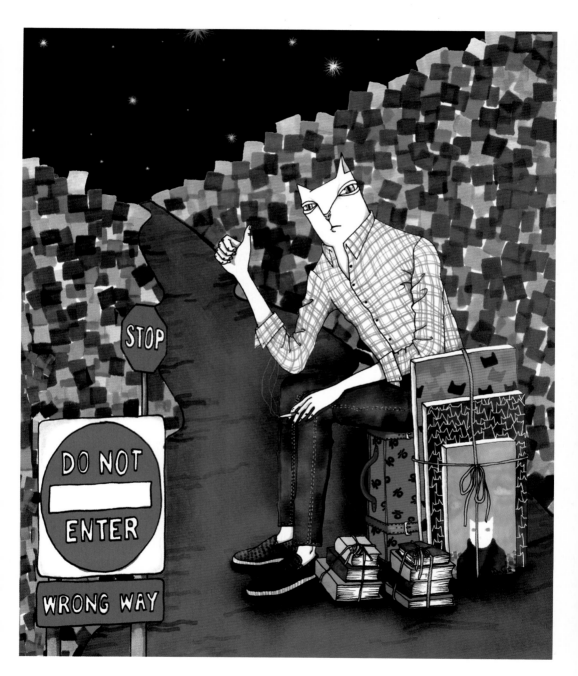

인생의 격조에 지칠 때,
쉴 나를 위한 방 하나는 꿈꾸고 살아야지.

거창한 휴양지나 번잡스러운 낯선 곳으로 떠나는 여행보다 노란 아침 햇살같이 따뜻하고 조용한 방에 지친 몸을 기꺼이 받아줄 폭신한 소파와 좋아하는 책 몇 권과 그것을 즐길 시간이 주어진다면 그걸로 충분하다.

당신이 품고 사는 당신을 위한 방에는 무엇이 있나요?

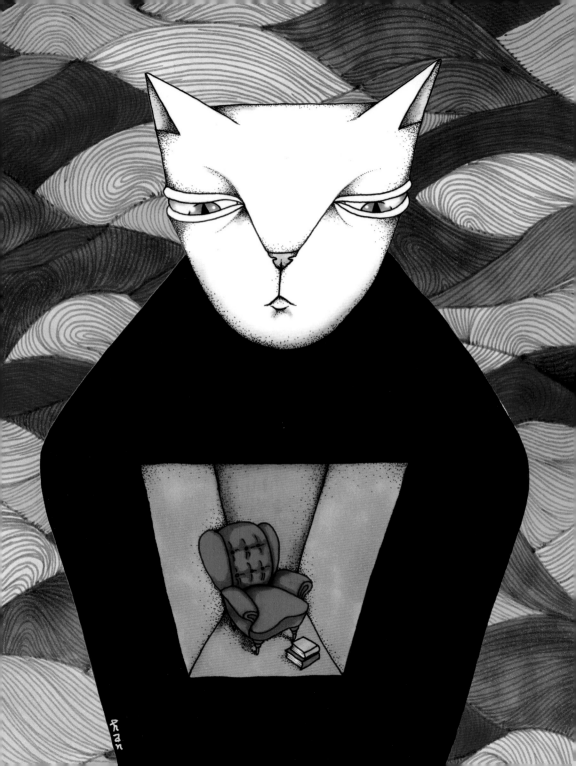

때론 고양이처럼 살아야지.

변덕이 놀이가 되고 나비 한 마리에 온 마음을 빼앗기기도 하고 도도한 고독과 천진한 잠을 오가며 사랑하는 이에게 눈 키스를 전하고 날렵하게 뛰어오르고 영원히 손에 잡히지 않을 것처럼 부드럽고 유연하게 멀어지는 고양이처럼 그렇게.

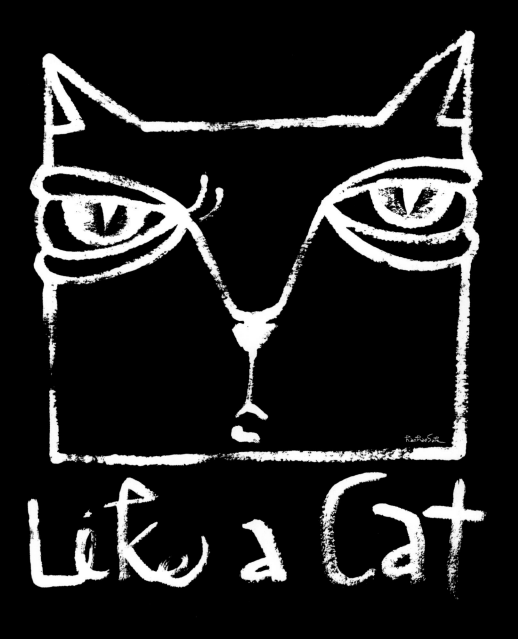

Like a Cat

"그만 좀 따라다녀."

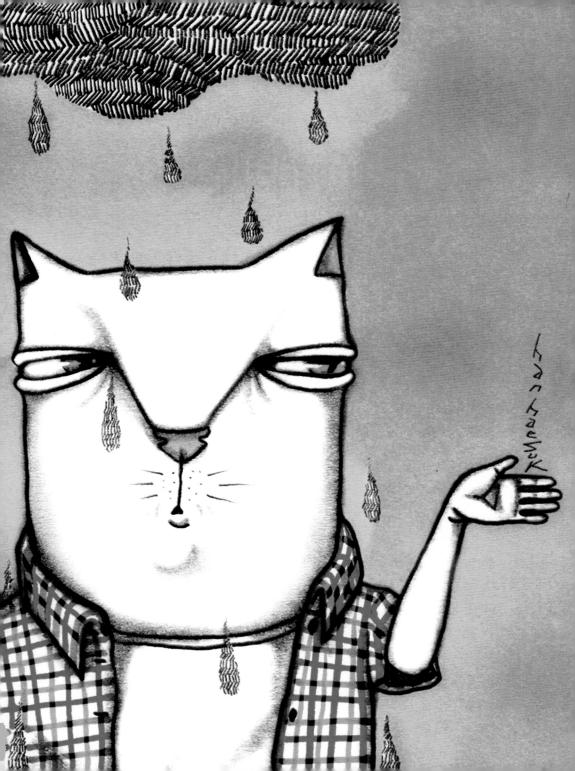

"내가 아무리 너를 좋아해도 그렇지.

꼭 이렇게 **아무런 준비도 안 되었을 때** 들이닥치듯 와야겠니?"

우산도 없이 나온 날, 기다렸다는 듯 예고 없이 들이닥치는 한여름 소나기처럼, 내가 아무런 준비도 안 되었을 때를 기다렸다는 듯 일어나는 일들이 있다. 그러나 십만 개의 구름방울이 뭉쳐야 한 개의 빗방울이 되어 지상으로 떨어지듯, 나에게 닥친 일도 일어날 일이 일어나는 경우가 그렇지 않은 경우보다 더 많다. '내가 이렇게 먹다가는 살이 엄청 찌겠구나.' 했다면 큰 이변이 없는 한, 살은 반드시 찐다. '내가 이렇게 게으름을 피우다가 나중에 발등에 불 떨어진 뒤에야 정신을 차리겠지.' 했다면 대부분 정신 차리기보단 벼락치기를 할 확률이 높다. 그렇다고 소나기를 대비해 우산을 늘 몸에 지니고 다닐 수도 없는 노릇이다. 그저 언제고 일어날 일이 일어났다는 생각으로 소나기 만나듯 일어난 일을 만나면 된다. 아무런 준비 없이 소나기를 맞고 감기에 걸리듯 닥친 일로 아주 힘들거나 아플 수도 있겠지만, 그땐 또 닥친 일이 곧 지나가리란 위로를 소나기를 통해 얻는다.

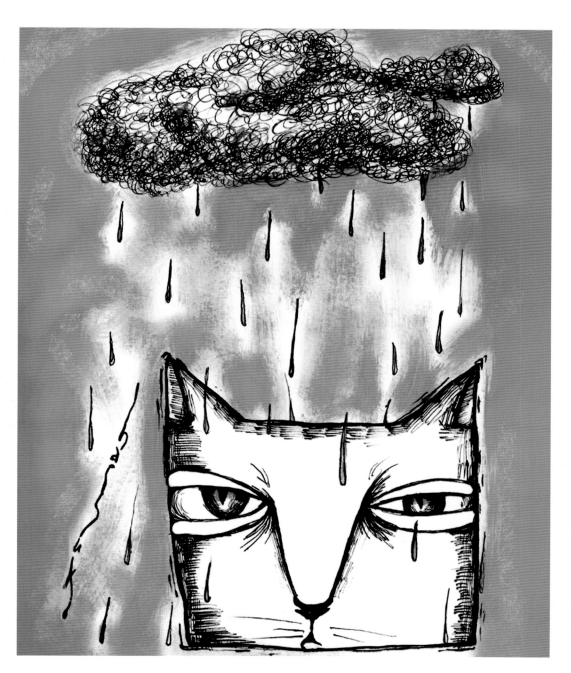

딱 일주일만 더, 아니 딱 하루만 더 있어도 좀 더 나은 작업물이 나올 것 같은 기분이 드는

마감 하루 전날에인, 구름 같던 이불이 서걱거리는 모래 속 같기만 하다.

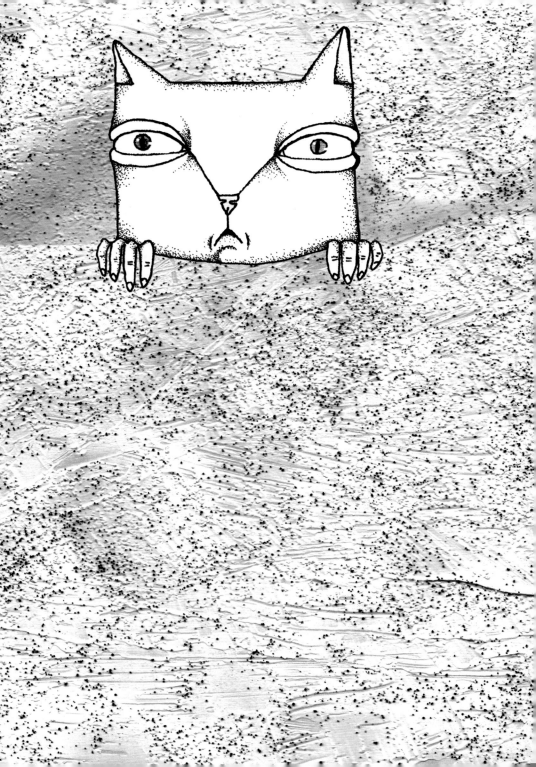

삶의 선택에선 짱짜면 따위는 없으니까.

어리석게 망설이다 부리단의 당나귀처럼 되기 십상이다.

양쪽에 있는 건초더미 사이에서 망설이다 아침에 굶어 죽은 채 발견되었다던 부리단의 어리석은 당나귀는 결단의 중요성을 이야기하고 있다. 어리석게 망설이다 결국 선택을 하지 못하는 것은 신중을 기하는 것과는 엄연히 다르다. 한 사람의 히스토리는 그 사람이 살면서 했던 선택의 나열이라고 봐도 무방할 정도로 우리는 매 순간 선택을 하며 산다. '점심에 뭐 먹을까?'와 같은 아주 사소한 선택에서부터 인생의 방향을 정하는 굵직한 선택까지 매 순간 선택의 기로에 서고 선택의 결과물이 삶 자체인 셈이다.

선택은 크게 두 가지로 볼 수 있다. 도전 혹은 새로운 시작과 같은 긍정적인 의미를 가진 선택이 있고 다른 하나는 포기 혹은 타협의 의미를 내포한 선택이 있다. 어떤 선택이 더 바람직하거나 좋다고 말할 수는 없다. 왜냐하면 시작하는 것이 용기인 것처럼 포기하는 것도 용기라고 생각하기 때문이다. 삶에는 무수한 시작만큼 그 시작을 위한 수많은 포기가 있기 마련이니까.

가보지 않은, 혹은 가보지 못한 길에 대한 아쉬움에 빠져 정작 자신이 선택한 삶을 낭비하며 사는 사람을 종종 본다. 그것은 어리석게 망설이다 아무것도 선택하지 못한 부리단의 당나귀만큼이나 어리석은 일이다. 선택했다면 열심을 다해 살 필요는 있다. 그렇게 했음에도 불구하고 아니다 싶다면, 선택은 얼마든지 다시 할 수 있는 법이다. 한 번 선택하면 죽을 때까지 첫 선택대로 살아야 하는 것은 아니지 않은가. 잘못된 선택이란 것을 알았고, 다시 선택할 용기만 있다면, 얼마든지 다시 선택하면 되는 일이다. 삶의 선택에서 짬짜면은 없지만, 자장면 먹어보고 아니다 싶으면 다음엔 짬뽕을 선택하여 먹을 수는 있으니까.

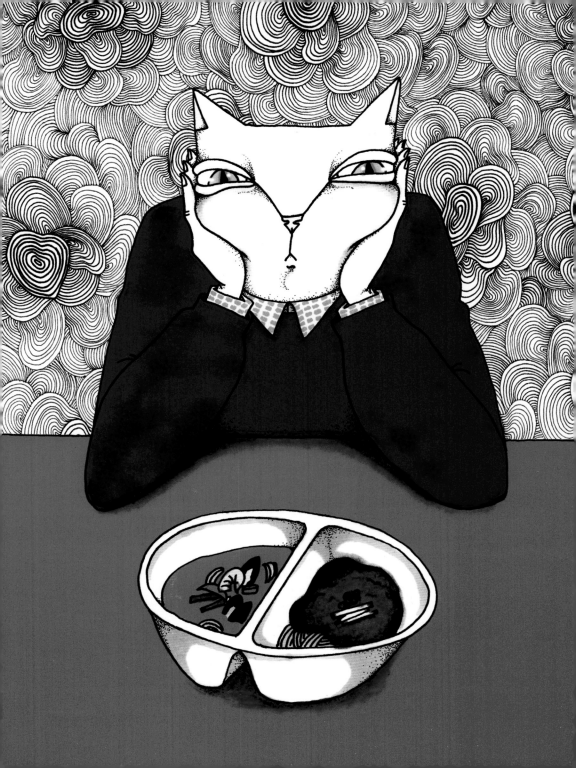

중요한 것은 가진 벽돌을 쌓는 일이다.

살다 보면 종종 과거형으로 자신을 이야기하는 사람을 보게 된다. 옛날에 내가 영재 소리 듣던 애였는데… 옛날에 내가 노래만 했다 하면 동네 사람들이 다 가수되겠다고 했었는데… 옛날에 내가 꽃을 그리면 나비가 진짜인 줄 알고 날아와 그림에 앉고 말이지… 결혼 전에 나 좋다고 따라다니던 사람이 동네 밖까지 줄을 섰었는데… 이런 이야기의 끝은 대개 '그랬던 내가 지금은 이 꼴로 살고 있다니…'와 비슷한 맥락으로 흐르기 일쑤다. 그 많은 가능성과 재능과 외모를 현재형이 아닌 과거형으로 이야기한다는 것은 스스로 마침표를 찍는 것과 같다.

그리고 과거형보다는 그래도 나은 편이지만, 미래형으로 주로 이야기하는 사람도 있다. 공수표 날리듯 '오늘은 없지만 내일은 가지리라.', '오늘은 미비하지만 끝은 창대하리라.', '오늘은 아니지만 언젠가는 꼭 하리라.'와 같이 이야기하는 사람들 말이다. 그런 사람들이 오늘을 충실히 산다면, 꿈꾸는 미래는 이뤄질 확률이 높아진다. 그러나 그저 오늘은 아니라고 미루기만 한다면 꿈꾸는 미래가 자기의 미래일 확률은 없다.

내가 얼마나 근사한 벽돌을, 얼마나 많은 벽돌을 가졌는지는 사실 그렇게 중요하지 않다. 가진 벽돌을 쌓지 않는다면 그것들은 그저 벽돌일 뿐이니까. 언제나 중요한 것은 가진 벽돌을 쌓는 일이다. 현재 내가 가진 벽돌로 무엇을 쌓고 있는지가 중요하다. 행동하는 오늘이 쌓여야 꿈꾸는 미래에 닿을 수 있다.

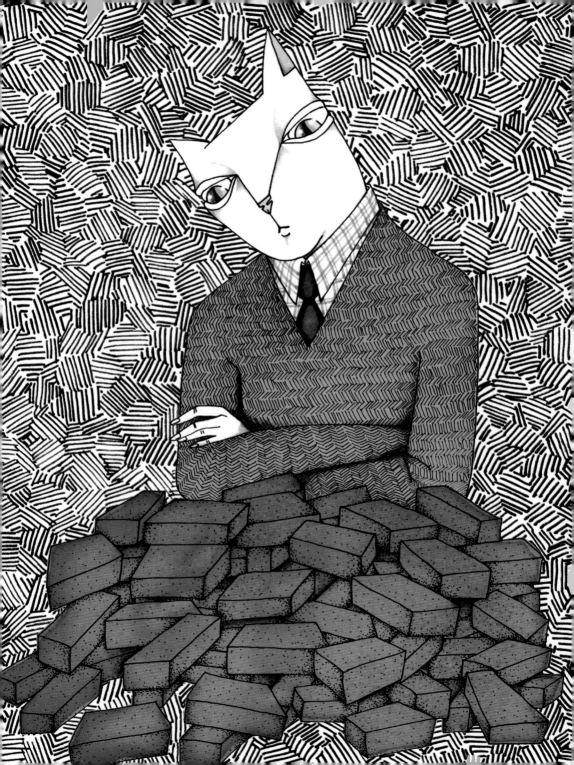

공포 영화 보냐고?

요즘은 공포 영화보다 더한 일들이 현실에서 일어난다.

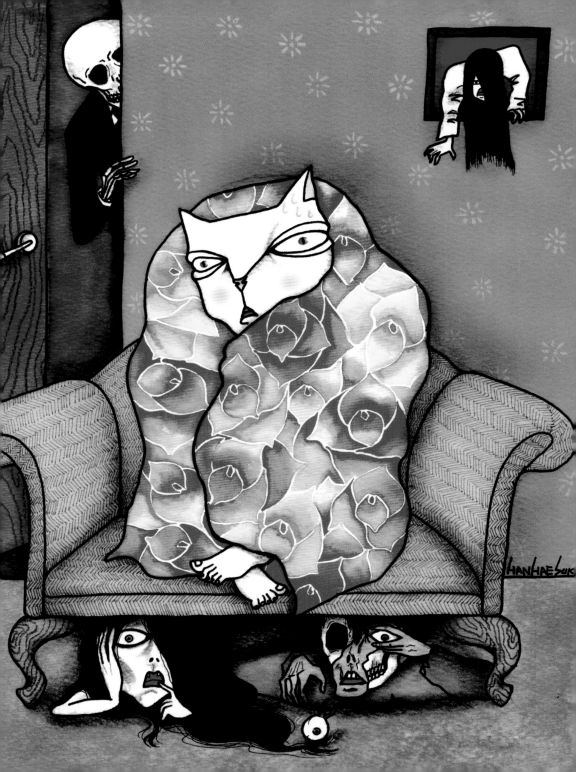

자기 싸면.
자기 뒤로.
견디기 위한 또 다른 방식.

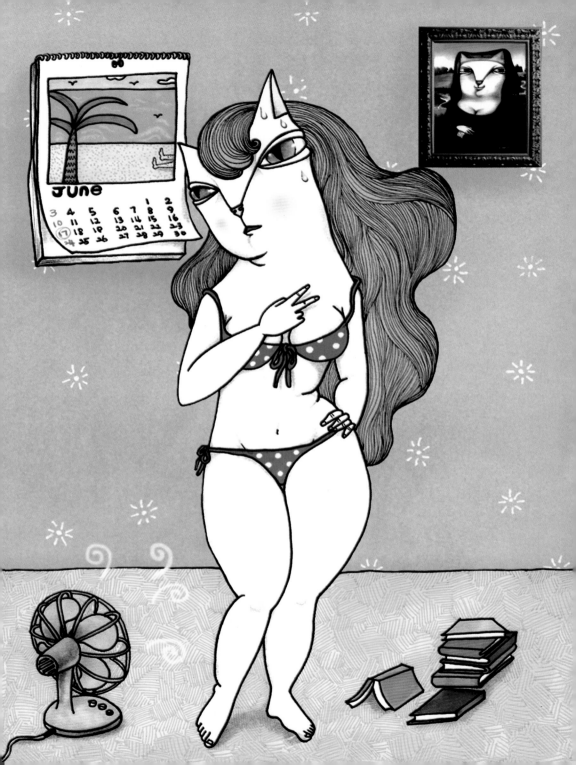

익사할 지경으로 넘쳐나는 말속에서 당신을 살리는 말이 있나요?

사랑해! 밥은? 괜찮아! 보고싶어!

오늘 하루 힘들었지?

멋지다! 힘내! 좋아해!

내가 곁에 있을게! 걱정 말아요.

넌 소중해! 괜찮아질거야!

당신을 살리는 말은 어쩌면 모두를 살리는 말일 수도 있어요.

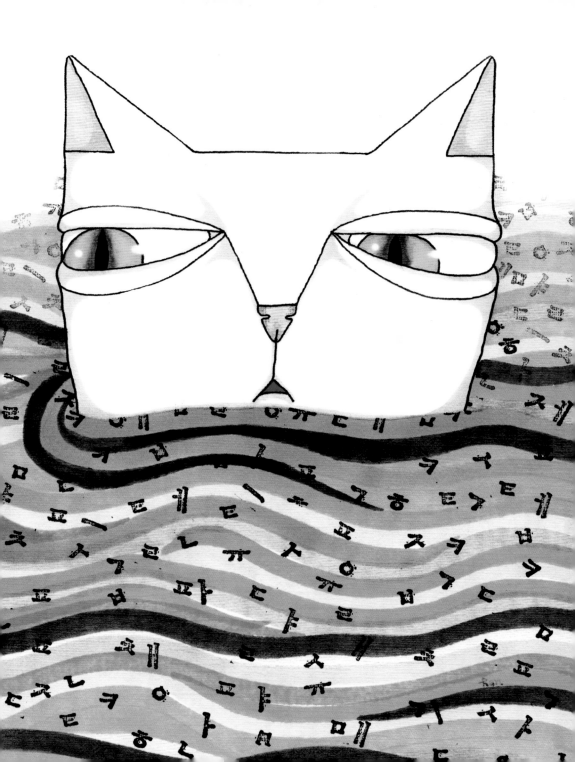

숲은 일종의 환유 장치와 같다. 회색 도시의 갑갑함에 질식할 것 같을 때는 숲을 거닐고 싶다. 삶의 속도가, 관념이, 관성이 망가뜨리기 이전으로 나를 되돌리는 장치인 셈이다. 그 속에서 나는 나를 다시 만난다.

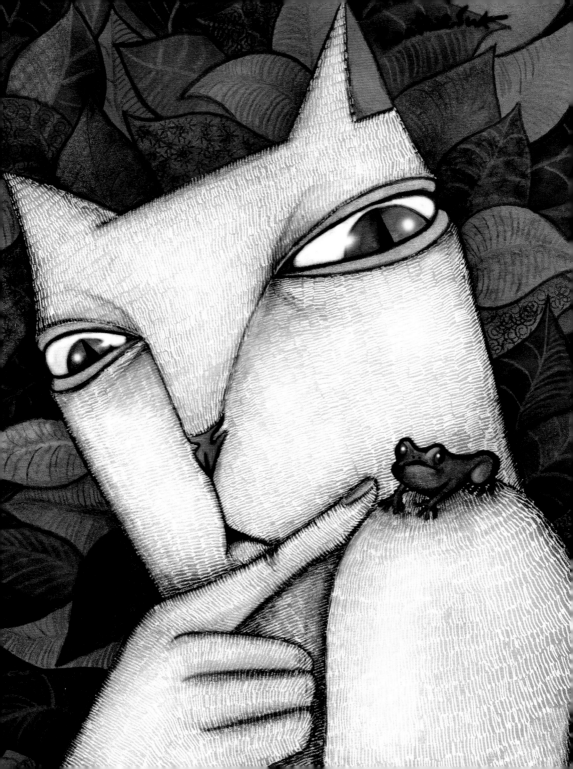

그림자는 검지 않다.

　15살, 도쿄 청소년 미술대회를 준비하면서 학교 미술 선생님의 지인인 어느 화가의 작업실을 두 달 다녔던 적이 있다. 화가는 선생님의 부탁으로 특별히 내 그림을 봐 주기로 한 것이었다. 그래서 또래가 넘치는 학원과 달리 작업실에는 언제나 나와 화가 단둘이었다. 일주일은 작업실 앞 플라타너스만 그리라고 했다. 화가가 내 그림을 보고 하는 말은 "아닌데? 다시 잘 보고 그려봐." 가 전부였다. 난감했다. 일주일째 되던 날, 일곱 장째 플라타너스. 하지만 그날도 "그건 저 나무가 아니야."라는 한 마디만 돌아왔다. 더는 참지 못하고 악다구니를 쓰는 내게 화가는 심지 같던 수염이 다 녹을 듯 허허 웃으며 날 데리고 나무 앞에 섰다.

　어릴 때라 지금은 화가가 하는 말 전부를 기억하지는 못하지만 내가 분명하게 각인되듯 기억하고 있는 것은, "이 나무는 갈색 원기둥에 초록 잎사귀 매단 나무 비슷한 어떤 것이 아니라 살아있는 진짜 나무다. 살아있는 것은 그림자마저도 살아있다. 잎사귀 저 안쪽 나무 그림자를 잘 봐라. 거기에도 색이 있다. 햇살의 노란 빛과 초록 잎사귀의 초록빛과 나무의 색이 어우러져 만들어진 짙은 생명의 색이지 그저 검지 않다. 네 그림자를 봐라. 네 그림자에는 해와 땅과 너의 색이 포함되는 거야."라는 말이었다. 그 말을 듣고 내 눈에 있던 두껍고 무거운 막 하나가 벗겨진 것 같은 기분이 들었다. 그동안 보던 것과는 전혀 다른 색들이, 존재들이 보였다. 그리고 처음 알았다. 내 그림자가 이렇게 옅고 연약한지를.

　그 화가, 그 작업실, 그 두 달은 내 인생에서 방점을 찍어도 좋을 시기다. 열다섯 살, 까만 눈 반짝이던 화가의 작업실에서 어떤 존재도 그림자가 검지 않다는 것을, 색이 어떻게 나와 관계를 맺는지 보았다. 그 이후 그저 검거나 당연히 검다고 생각하는 것들이 있는지 자문하며 살게 된다. 어떤 존재나 일을 어떤 한 가지 색으로 단정 지으며 살고 있는 것은 아닌지 말이다.

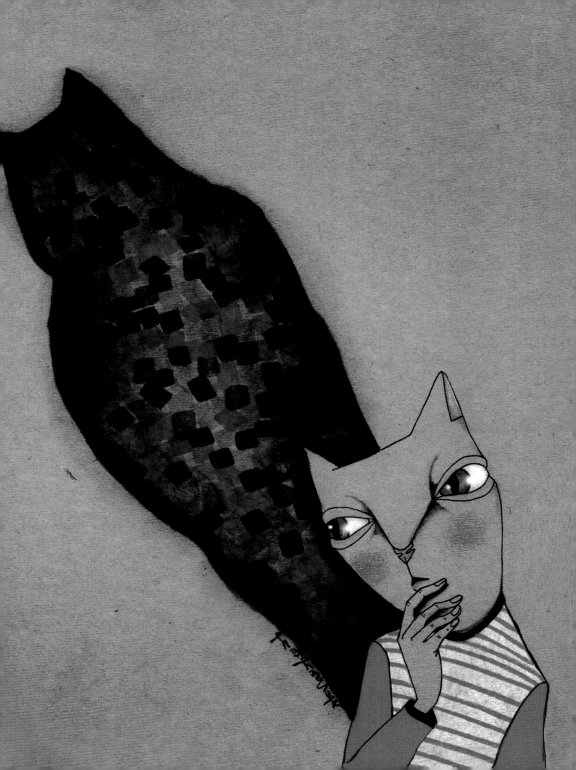

Remember 0416

지금은 최첨단으로 잠수함 내부의 공기량을 점검하지만, 초기 잠수함에는 잠수함 내부의 공기량을 아는 방법으로 토끼를 잠수함에 태웠다고 한다. 토끼는 공기가 부족한 상태와 잠수함이 처한 위험에 사람보다 먼저 반응하기에, 토끼의 이상 반응이나 행동을 통해 잠수함이 처한 위험을 알아채고 거기에 맞는 대처를 했다는 '잠수함 토끼' 이야기는 시사하는 바가 크다. 아이는 내게 잠수함 토끼와 같다. 아이가 힘들어할 때는 아이가 속한 가정이나 사회가 위험하다는 신호로 읽히기에 그러하다. 내아이가 나에게 그렇듯 아이들은 그 사회의 잠수함 토끼인 셈이다. 아이들이 힘들어하고 아이들이 죽어 나가는 사회는 이미 경고 메시지를 넘어 위험 메시지를 받은 것과 마찬가지니까.

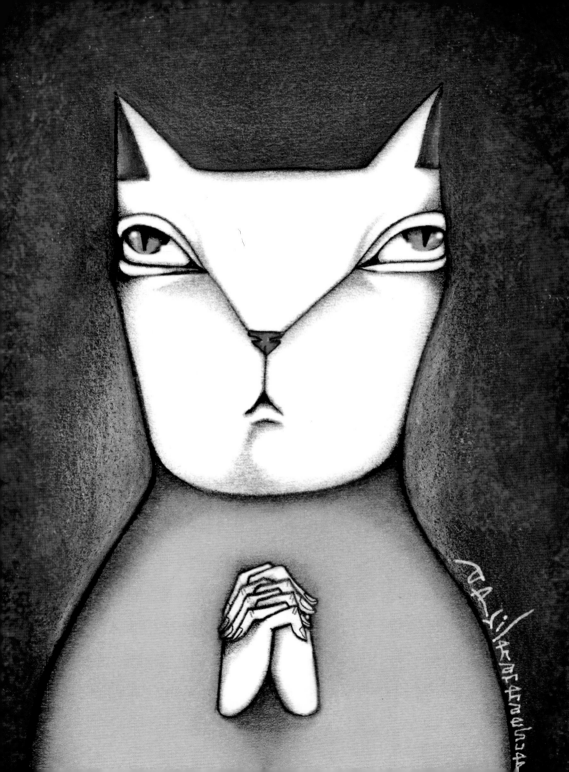

감기

　어릴 때, 감기에 걸리면 엄마는 먼저 목에 손수건을 감아줬다. 이게 약보다 낫다고 하며. 지금은 너무 흔하지만, 당시에는 흔하지 않던 바나나를 사줬던 기억이 난다. 목에 감긴 따뜻한 손수건과 바나나의 단 향에 아픈 것도 몰랐다.

　아이가 아프면 나도 엄마처럼 아이의 목에 손수건을 먼저 감아준다. 그리고 아픈 아이를 안고 토닥인다. 병이야 약으로 낫는다지만 약보다 나은 것이 따로 있다는 것을, 엄마가 내게 한 일을 아이에게 되돌려주며 깨닫는다.

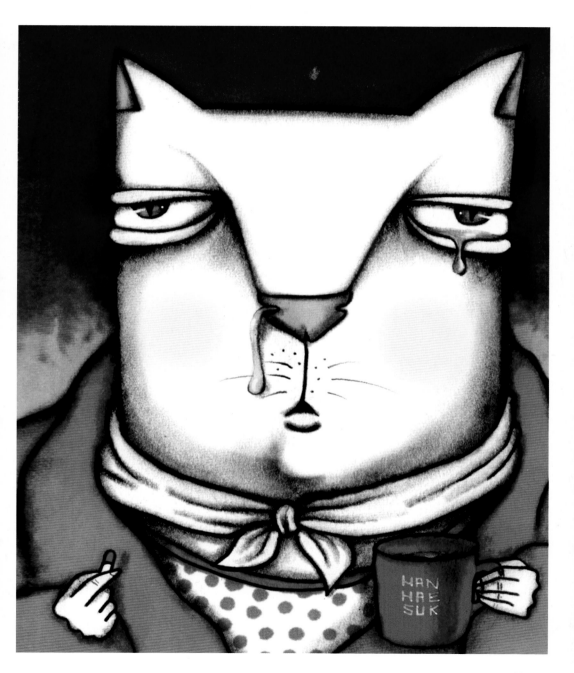

Staccato.

숨 쉬는 건 배우지 않고도 만물이 다 하고 사는데
육십을 넘겨 숨 쉬는 것을 배우고 있다며 스타카토로 말하는 아버지.

말이란 것은 단어나 문장으로 나누어지기 마련인 것을
바쁘고 가쁜 호흡으로 뚝. 뚝. 모든 글자에 마침표를 찍으며 말하는 아버지.

괜찮. 다. 너. 무. 걱. 정. 하지. 마라.
그래. 도. 폐가. 두. 개라. 얼. 마나. 다행. 이냐.

폐 하나로 전하는 말에 찍힌 무수한 마침표를 연결하듯
세심하게 이어 붙여 대답하는 촘촘해진 어머니 어깨에 아버지가 기댄다.

옆구리 갈비뼈 두 개를 잘라낸 자리로 꺼낸 아버지의 폐 한 덩어리.
활시위처럼 남은 수술 자국을 보면 탕! 하고 당겨질까 아찔하다.

핏덩어리인 나를 받아준, 걸음마 하는 내 손을 잡아 준, 휘청거리는 자전거를 잡아 준,
신부 입장하는 철없던 내 손을 잡아 준, 그 손을 잃을까 봐 잡고 놓지 못한다.

기어코 죽음을 포함한 삶까지 가르쳐줄 아버지.
한껏 팽팽히 당겨진 활시위를 다독이듯 아버지 수술 자리에 가만히 손을 댄다.

한 박자를 절반 정도의 길이로 끊으라는 지시 표. 스타카토.
삶이 실은 생각한 것의 절반도 안 된다는 비밀을 알려 주는 아버지.

(폐암 진단을 받고 힘겨운 수술과 치료 과정 속에서 한 박자를 절반으로 끊으라는 지시 표인 스타카토처럼 뚝뚝 끊어지는 아버지의 호흡이 우리는 하나의 삶을 절반도 제대로 느끼지 못하고 살고 있는지도 모르니 주어진 삶을 온전히 느끼며 살라는 아버지의 가르침처럼 들려 가슴이 쿵 내려앉던 날 적었던 시다)

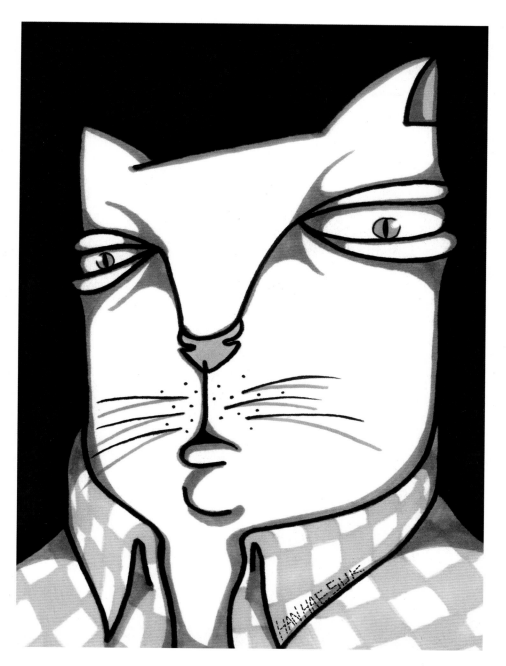

HAN HAE SUE

경칩 (驚蟄)

처음으로 절기를 가르쳐 준 사람은 할아버지였다. 장기와 바둑을 처음 가르쳐 준 사람도 할아버지다. 할아버지가 언제나 져주면서 "옳지. 잘한다."라고 한 것도 모르고 아빠에게 한 판 두자고 덤볐다가 무참하게 깨졌던 기억도 난다. 언제나 한복을 입고, 외출할 때는 갓을 쓰던 할아버지의 모습도 눈에 선하다. 오래된 엘피반(long-playing record)과 책 냄새가 가득했던 할아버지의 방도 문득 떠오르는 기억 중 하나다. 노래하듯 몸을 좌우로 천천히 흔들며 책을 읽던 모습이 재미있어서 계속 읽어 달라고 하기도 했다. 그리고 끝도 없이 나오는 할아버지의 옛날이야기들. 선비 같은 사람. 선한 사람. 이것들이 내가 기억하는 할아버지의 기억이다. 자라면서 친가보다는 외가와 더 가깝게 지냈었다. 언제나 사람 냄새 가득하고 시끌벅적한 외가, 경상도 사투리, 왕성하게 돌아가는 삶의 에너지로 가득했던 외가에 비해 친가는 가라앉고, 고요하고, 동떨어진 다른 세상 같았다. 그 속에 할아버지는 그런 세계 자체로 존재했다. 흐트러짐 없고 조용히 흐르는 커다란 강 같았던 사람.

내가 중학교 때, 할아버지는 조용히 주무시다 돌아가셨다. 그날, 이른 아침 할머니의 전화를 받고 검게 변하던 아빠의 얼굴을 아직 기억한다. 주인을 잃은 할아버지의 방에서 나는 이름 모를 옛날 여가수의 엘피반을 올리고 소리를 낮춰 들었던 기억도 난다. 할아버지를 보낸 뒤에 작은아버지가 할아버지의 오래된 책을 태웠다. 내가 좋아하던 할아버지 물건들이 타버리는 것이 안타까웠던 나는 왜 책을 태우느냐고 물었다. 작은아버지는 할아버지가 좋아하던 책을 태우면 할아버지가 모두 가져가는 거라고 했다. 할아버지가 그렇게 좋아하시던 책은 그렇게 모조리 태워졌다. 살면서 할아버지가 아니라면 다시는 만날 수 없는 것들에 대해 아쉬움이 짙다.

절기마다 해당 절기를 설명해줬던 할아버지의 기억이 같이 난다. 그렇게 할아버지는 절기마다 내 기억에서 살아나 다시 인자하게 웃는다.

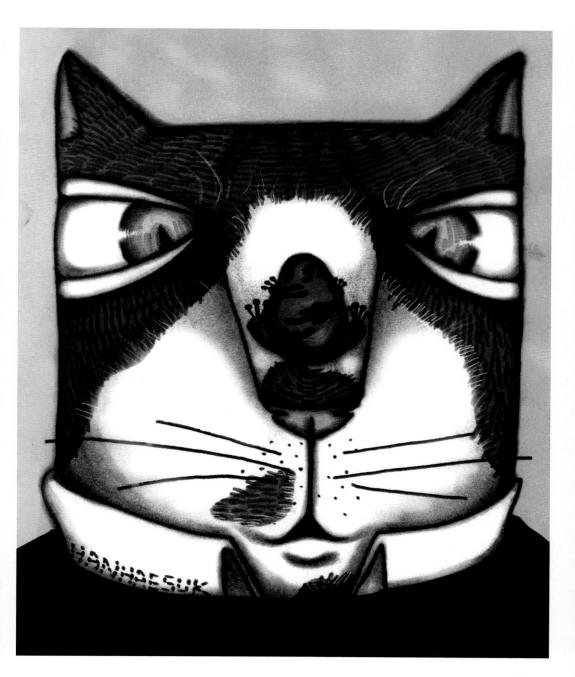

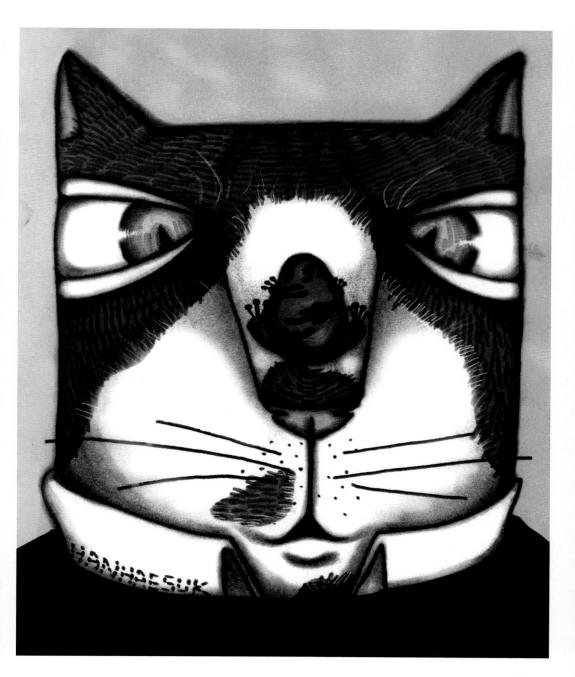

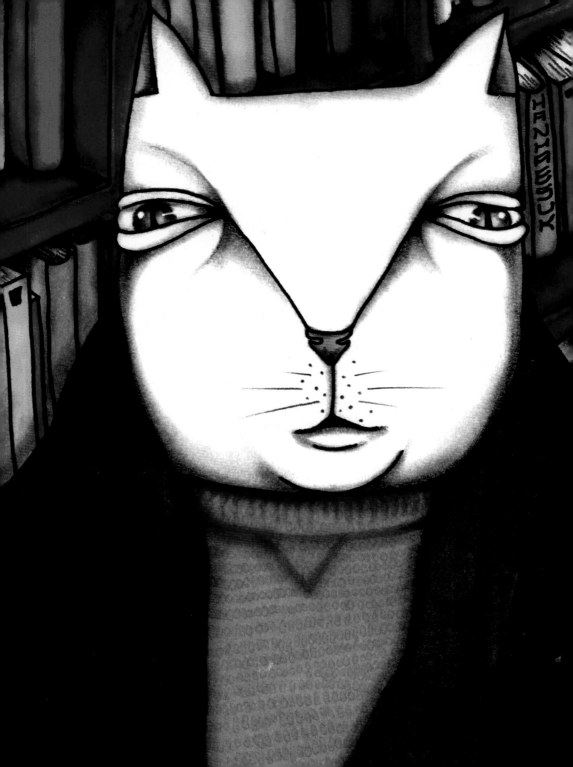

책 읽는
고양이

책 한 권은 그저 한 권의 책에 그치지 않는다.
무수한 사람이 호명되며, 그들의 이야기가 환기되어

비로소 한 권의 책이 완성된다.

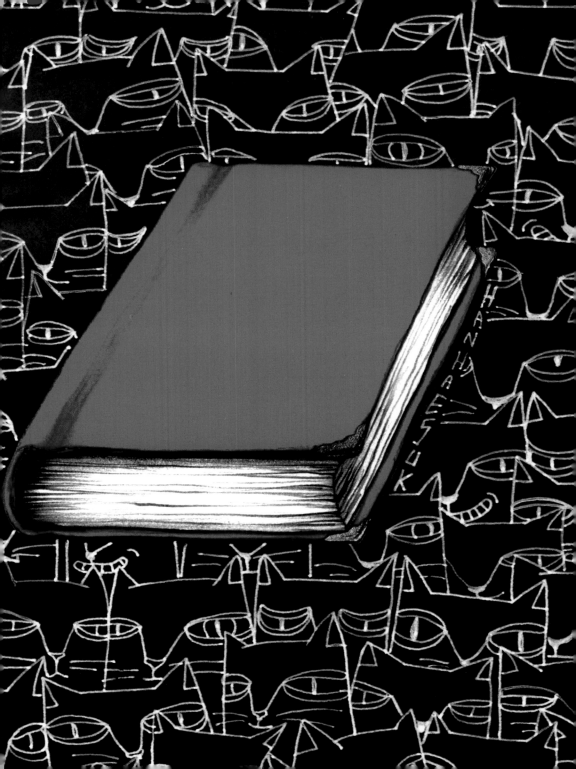

"책 읽어 주세요."

혼자 책 읽기를 좋아하지만, 가끔 누군가에게 책을 읽어주거나 누군가가 내게 책을 읽어주는 경우가 생기면 그때마다 아주 근사한 기분이 든다. 책과 나로 만나던 것과는 달리 관계의 트라이앵글처럼 책과 나 사이에 누군가가 등장함으로 그만큼 긴장감이 돌고 책 읽기는 풍성해진다. 읽어주는 사람이나 듣고 있는 사람에 따라 같은 책이 다르게 느껴지기도 하고 내가 상상하지 못했던 세상을 선물하거나 선물 받는 기분이 들기도 한다. 어른이 된 이후에는 아이를 키우면서 아이에게 책을 읽어주는 경우는 많지만 누군가가 내게 책을 읽어주는 일은 매우 드물다. 그래서 가끔은 가족이나 친구들에게 책을 읽어 달라고 한다. 누군가에게 책을 읽어 줄 때와는 다른 느낌을, 그 편안하고 풍성한 기분이 그리울 때는 가끔 곁에 있는 이들에게 이야기한다. "책 읽어 줘."

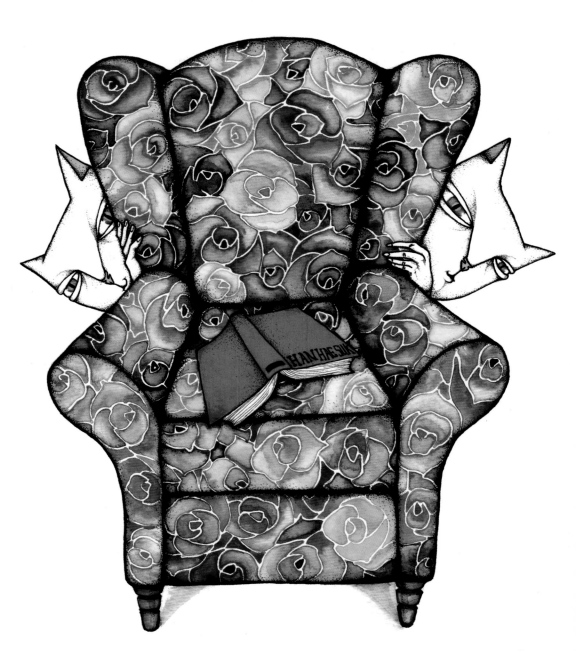

책과 책,
너와 나.

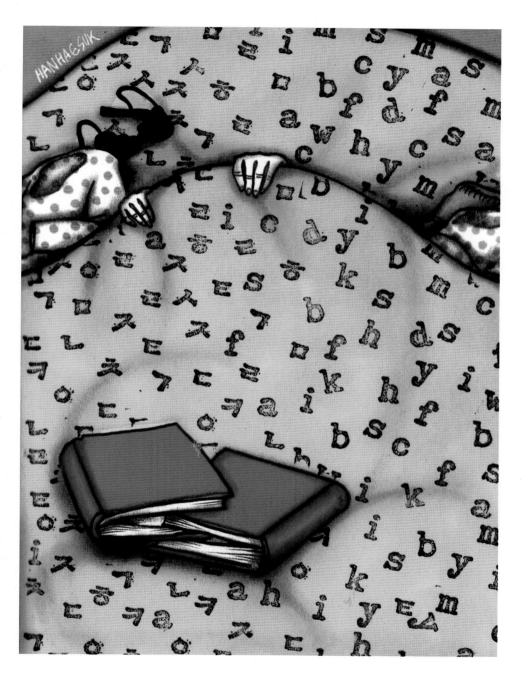

'베스트셀러'

위험한 신봉자들.

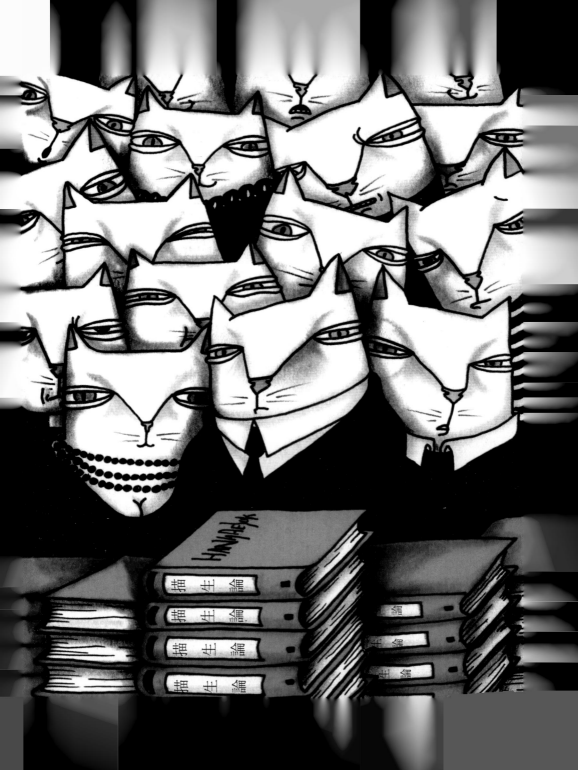

너를 기다리는 것이 나 혼자는 아니구나.
네가 읽던 책도 나와 함께 널 기다리고 있어.

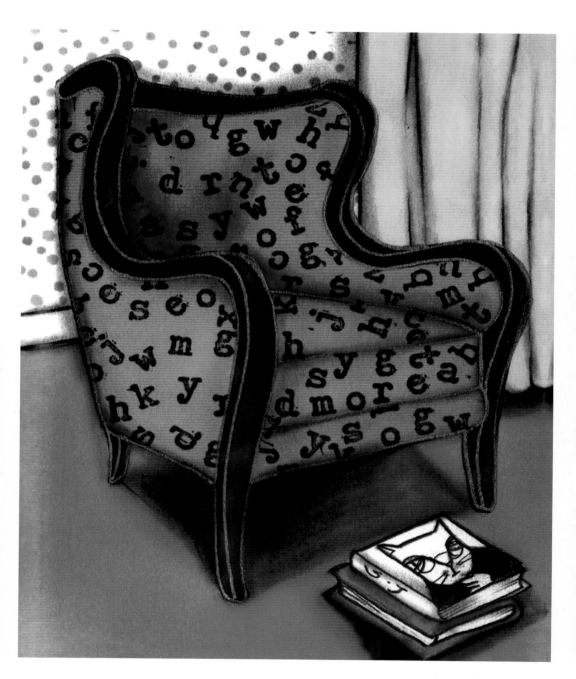

달달하고 몰캉거리는
연애소설이 필요할 때가 있어.

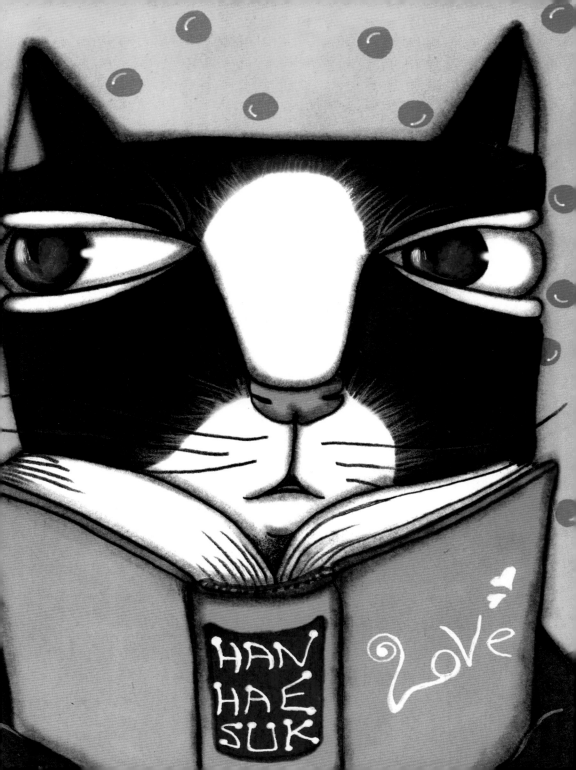

당신의 마음을 쭉쭉하게 적시는 책을 만난 적이 있나요?

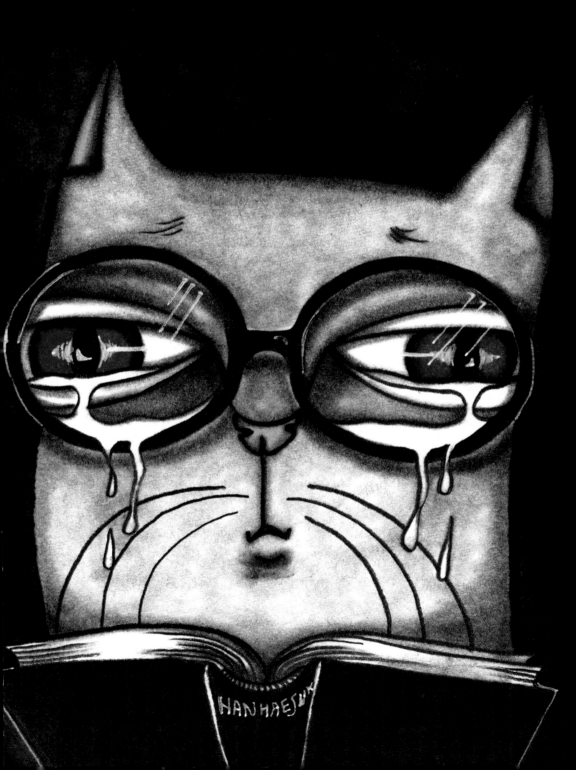

너에게 최고의 책이

나에게도 최고의 책일 리는 없잖아.~

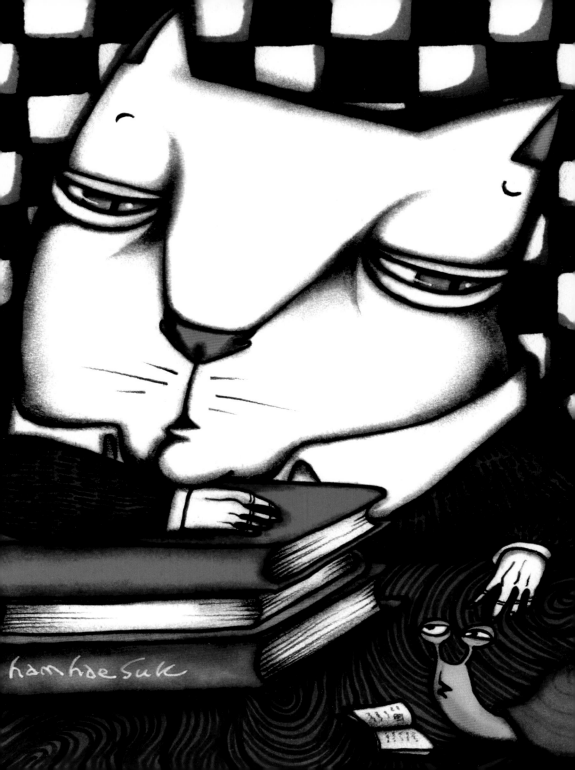

내가 좋아하는 향기들.
가을 향기.
책 향기.
커피 향기.

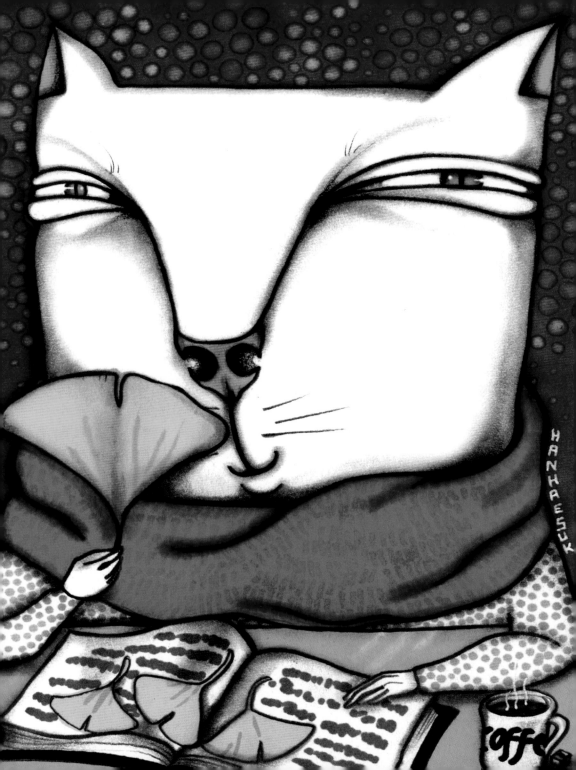

가슴을 울리는 문장 위로

노란 마음이 툭 떨어졌다.

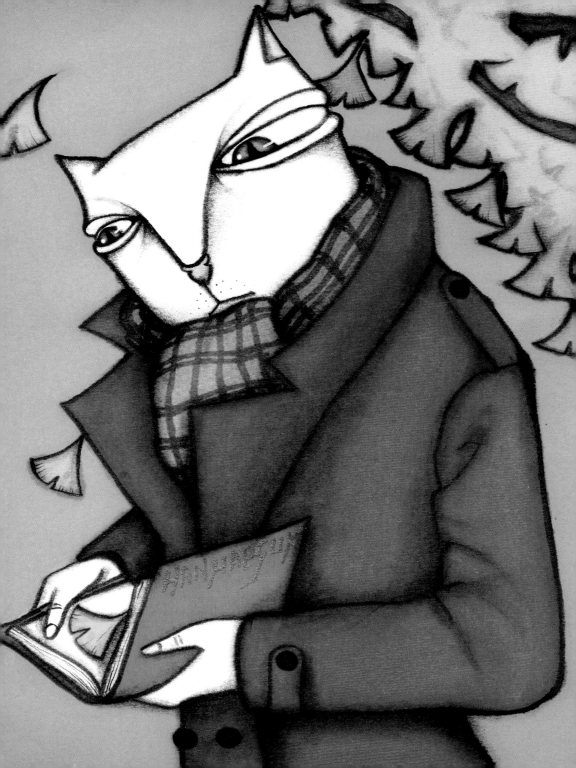

天高馬肥.

하늘이 높고 말이 살찐다는 천고마비의 계절.

다 좋은데 도대체 나는 왜 찌는 거니?

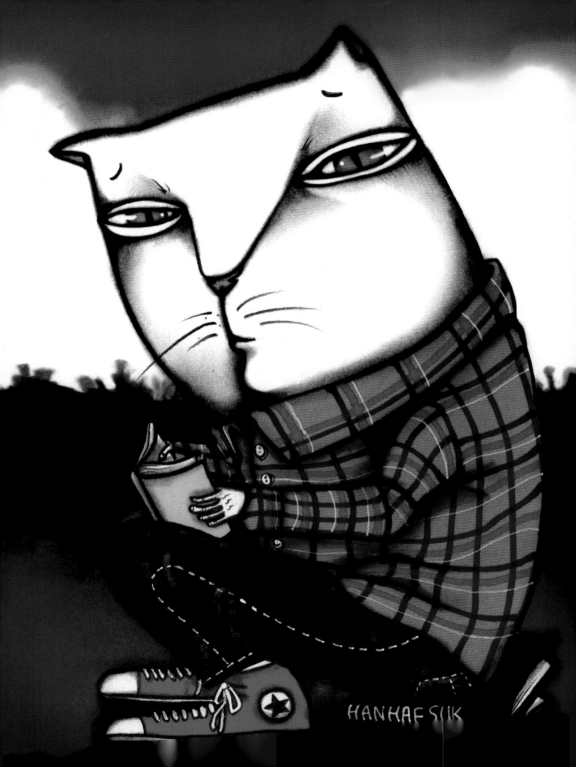

붉은 책이 있는 숲

세상 어딘가에 있다는 '붉은 책'을 찾아다니는 것이 내 삶이란 생각을 종종 하곤 한다. 온통 '붉은 책'의 단서들로 무성한 나의 숲.

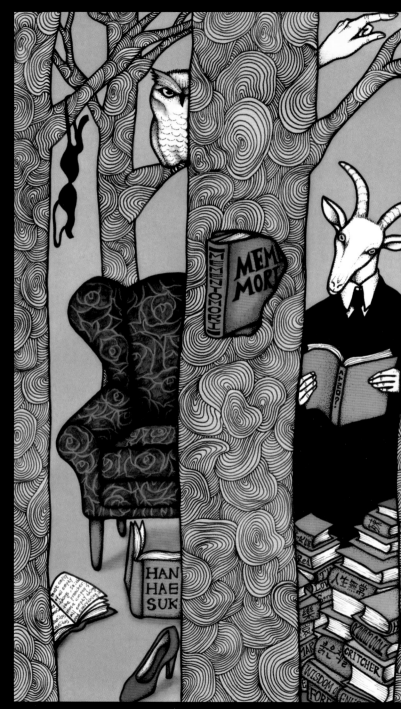

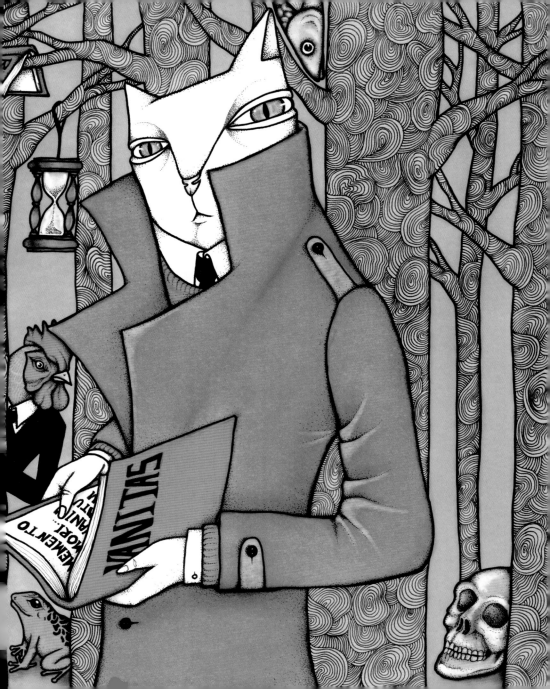

'인간은 누구나 자기만의 '숲'을 갖고 있다. 꽃피우고 열매 맺는 숲일 수도 있고, 쓸쓸하고 스산한 바람만이 마른 가지를 휘도는 숲일 수도 있고, 피 튀기는 생존의 숲일 수도 있고, 현실에서 먼 몽환의 숲일 수도 있다. 그럼 우리는 그 숲을 어떻게 알게 되는 것일까. 대개 관계를 통해 그 숲을 발견, 혹은 자각하게 된다. '숲에서 나오니 숲이 느껴진다.'는 노래 가사처럼 우리는 관계를 통해 나의 숲과 너의 숲을 알게 되는 것이다. 작업의 시작은 이 지점이었다. 낯선 숲을 만나면 나의 숲을 보게 되기 마련이다. '관계의 과정'을 통하여 우리는 우리가 단절된 것이 아니라 무한하게 연결되어 있다는 것을 깨닫게 된다. 종종 세상 어딘가에 있다는 '붉은 책'을 찾아다니는 것이 내 삶이란 생각을 하곤 한다. 온통 '붉은 책'의 단서들로 무성한 나의 숲'
－ 작업 노트 중에서.

　내게 **붉은 책**은 하나의 상징이다. 해서 상당히 오랫동안 내가 그리는 여러 그림에 붉은 책이 등장하고, 붉은 책을 이야기하고, 찾아다니며 그야말로 붉은 책이 '난무'하고 있다고 해도 과언이 아니다. 내게 '붉은 책'으로 상징되는 것은, 감히 예를 들자면 보르헤스의 '단 한 권의 총체적인 책(모든 책의 암호임과 동시에 그것들에 대한 완전한 해석)'과 비슷한(그러나 엄연히 다른) 맥락이라고 보면 이해하기가 수월할 것이다. 세상에 그러한 '붉은 책'따위가 없다면 내가 만들어가도 되지 않겠느냐는 엄청난 생각을 겁 없이 하기도 한다. '붉은 책'의 단서를 찾고, 그 단서로 이어지는 다른 단서를 찾아 계속 쫓아가다 어느 날 덜컥 인생이 끝나고 말 것이 농후하다는 생각이 들지만, 그 과정에서 만나고 알게 되는 것만으로도 충분하단 생각이 든다.

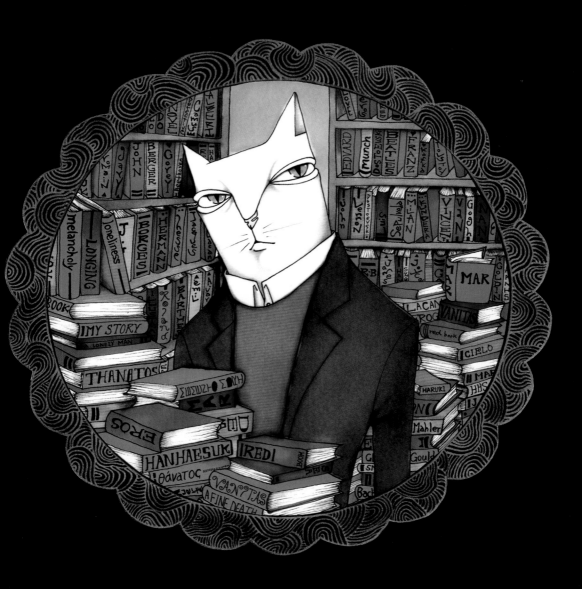

"자네가 말한 그 붉은 책일세."

"고맙네. 어떻게 보답을 하면 좋을지 모르겠군."

"모른다고 하니 알려 주겠네."

"그래. 자네가 알려 준다면 내가 덜 수고로울 테지."

"그것은 자네가 이 책을 받지 않으면 된다네."

"농담이 지나치군. 내가 그 책을 얼마나 찾아다녔는지 누구보다 잘 알지 않는가."

"알겠네. 자네가 말한 그 붉은 책일세. 받게나."

"고맙네. 어떻게 보답을 하면 좋을지 모르겠군."

"모른다면 알려 주겠네."

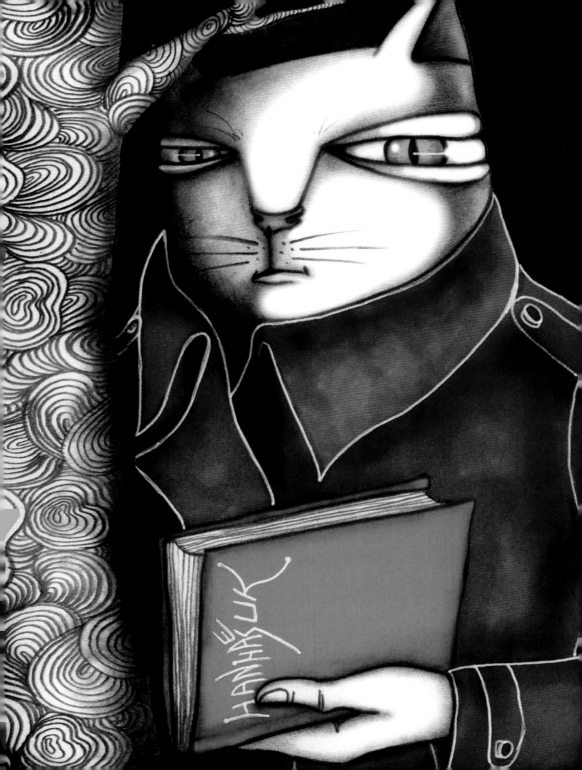

네가 말한 그 숲을 아직 기억하고 있니?
시를 읽어주면 눈물 같은 눈이 오다는 그 숲 말이야.

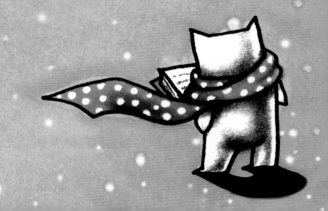

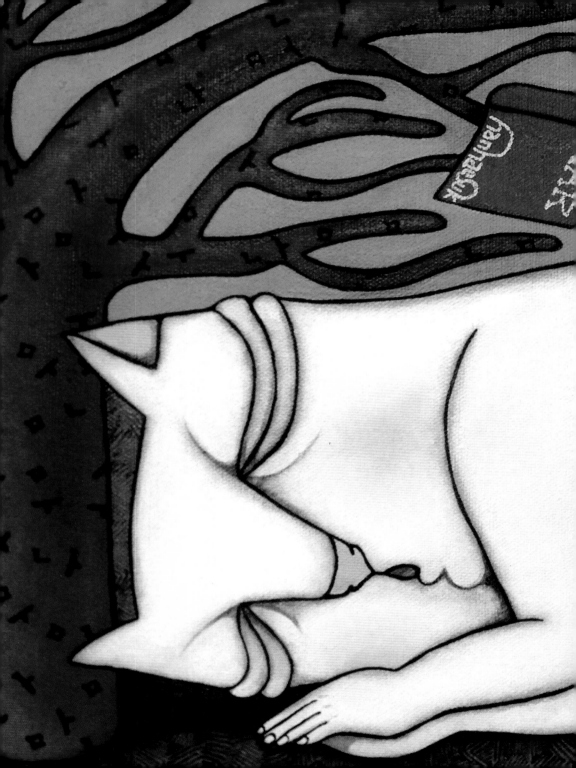

단언컨대,
책 읽다 잠드는 일이
최고의 휴식.

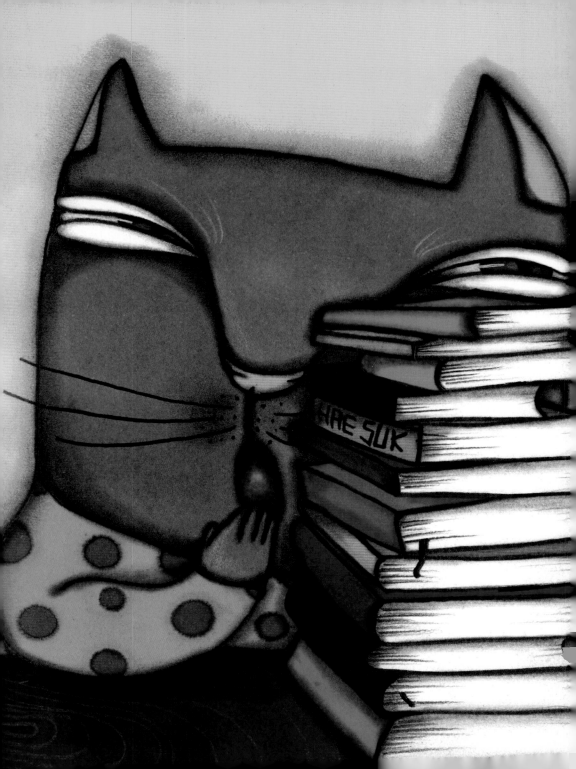

짧은 이야기

거래

눈 밑 색도 점점 짙어지고 피부도 겉돌기 시작한다. 웃으면 입가 부분
이 떨어져 웃지 않은 지도 좀 되었다. 아무래도 마스크의 기한이 다 된 모
양이다. 마스크를 다시 주문해야겠다는 생각과 동시에 Mr. 존이 찾아왔
다. 마치 항상 내 등 뒤에 숨어 있었던 것처럼. Mr. 존은 언제나 거울을
통해서만 볼 수 있다. 거울을 통하지 않고 악마를 보는 일이 금지되었다
는 건 누구나 아는 거래 상식이었다.

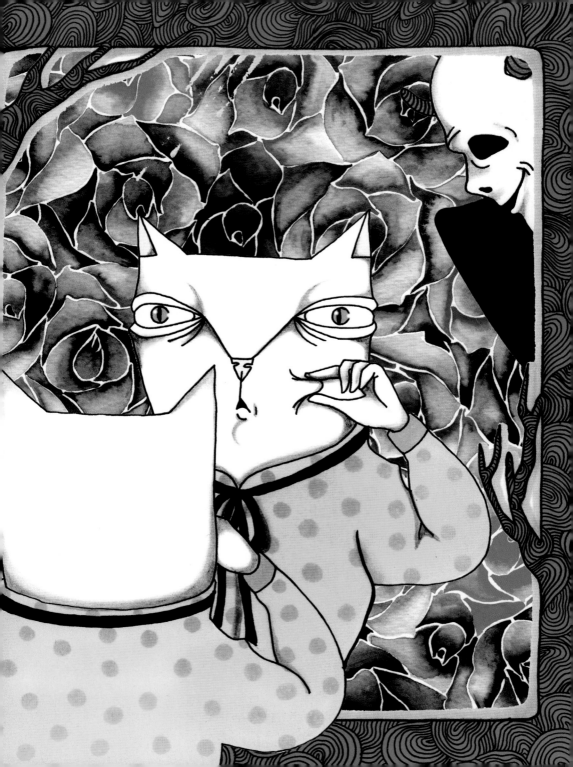

Mr. 존은 늘 낡은 마스크를 빨리 떼어달라고 재촉한다. 그는 마스크를 쓰고 사는 동안, 내 삶의 가식과 거짓말과 비웃음과 거짓 눈물이 고스란히 담긴 낡은 마스크를 낄낄거리며 먹는 걸 즐긴다. Mr. 존은 마스크를 먹으면서 불쾌하고 음산한 소리를 내며 나를 비웃고, 마스크에 담긴 내 거짓 삶을 곱씹으며 조롱한다. Mr. 존이 마스크를 다 먹는 동안 내가 할 수 있는 일이란, 모욕과 조롱을 견디며 그를 지켜보거나, 흉측한 나의 본 모습을 마주하는 것, 둘 중 하나다. 이 시간이 가장 고약해서 모든 것을 그만두고 본 모습으로 살아야지 다짐하지만 번번이 나는 다시 이 순간 앞에 서고 만다.

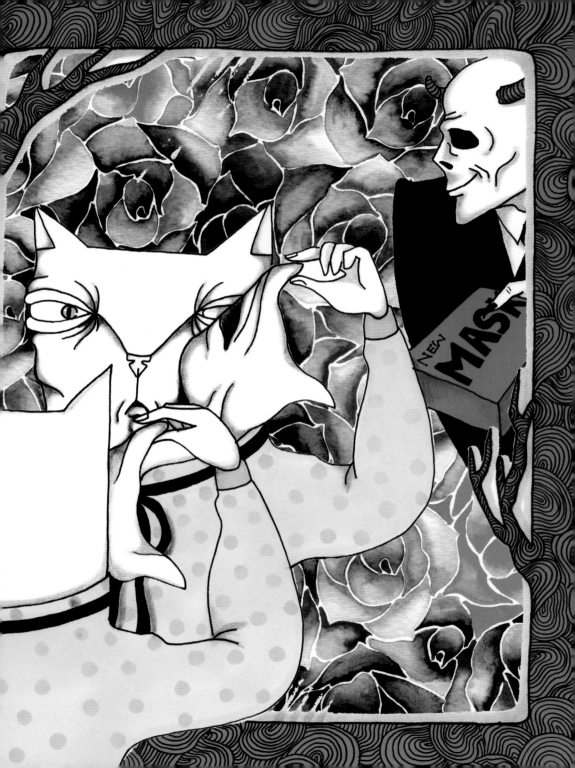

여러 번 내 앞에서 마스크를 먹지 말아 달라고 정중히 부탁했었다. 그러나 그때마다 Mr. 존은 다양한 대답들로 내 부탁을 정중히 거절해왔다. Mr. 존은 뜯어낸 내 낡은 마스크를 마치 솜사탕을 먹는 아이처럼 막대에 돌돌 말아 먹기 시작한다. 그 낄낄거리는 웃음소리와 비웃음과 조롱을 견딜 수 없어 Mr. 존에게 다시 한 번 정중히 부탁한다. 제발 내 앞에서 마스크 먹는 일을 그만둘 수는 없느냐고. Mr. 존은 우물거리며, 낄낄거리며, 알아듣기 힘든 말로 내게 '바틀비'라는 친구를 아느냐고 묻는다. 나는 그런 말라비틀어질 것 같은 이름을 가진 사람을 알지 못한다고 했고, Mr. 존은 웃겨 죽겠다는 듯이 낄낄거리며 바틀비가 늘 하던 말로 내 부탁에 관한 답을 대신하겠다고 한다. 쇳소리 같은 웃음 사이로 그는 말한다.

"그러지 않는 편을 택하겠습니다."

(언급된 '바틀비'는 허먼 멜빌의 3대 걸작 중 하나로 꼽히는 중단편 『필경사 바틀비』에 나오는 주인공이다.)

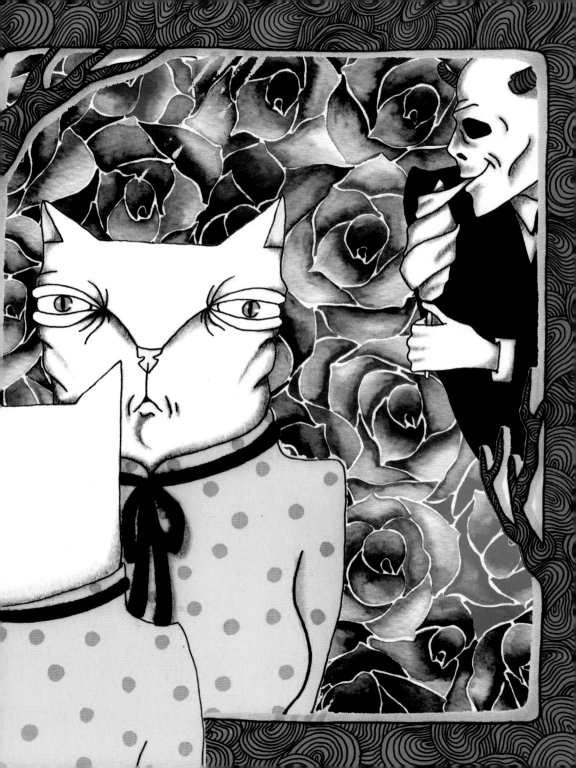

마스크를 쓰고 산 삶이 하루하루 분해되어 다시 지나가는 것처럼 끝날 것 같지 않은 시간 동안 Mr. 존은 낡은 마스크를 음미하며 먹어 치웠다. 낡은 마스크에 담긴 내용물에 만족했는지 포만감에 젖은 Mr. 존은 새 마스크를 꺼내어 살갑게 다가와 직접 마스크를 씌워준다. 나의 얼굴에 닿는 Mr. 존의 얼굴과 손이 어둠처럼 서늘하다. 그러나 나는 이미 새로운 마스크에 홀리어 그런 것쯤 개의치 않는다. 새 마스크에서 풍기는 복숭아 향은 다시 태어난 것 같은 기분에 취하게 한다. 이제 다시 모든 추악함은 가려졌다. 이제 모든 것이 괜찮아졌다.

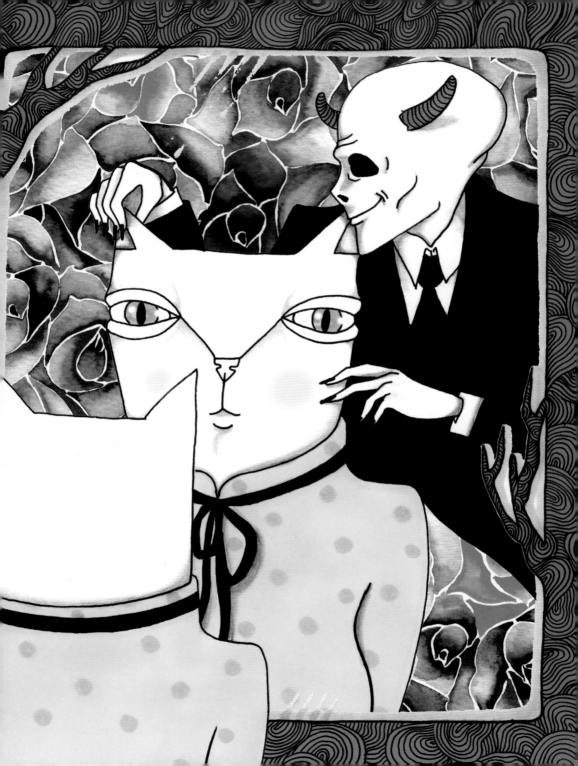

Mr. 존은 내가 황홀경에 빠져 있는 것을 기다리지 못하고 서둘러 결제를 요구한다. 나는 수명카드를 꺼내어 Mr. 존에게 건넨다. Mr. 존은 내 남은 수명 중 일부를 마스크 값으로 지불할 것이다. 이번 마스크는 몇 년으로 결제가 되었을까? 애초에 가격 흥정 따위는 불가능하다. 거래 담당 악마가 정하는 지불 방식에 이의를 제기할 수 없다는 것이 계약의 기본이었다. Mr. 존은 신속하고 담백하게 결제를 진행하고는 사라진다.

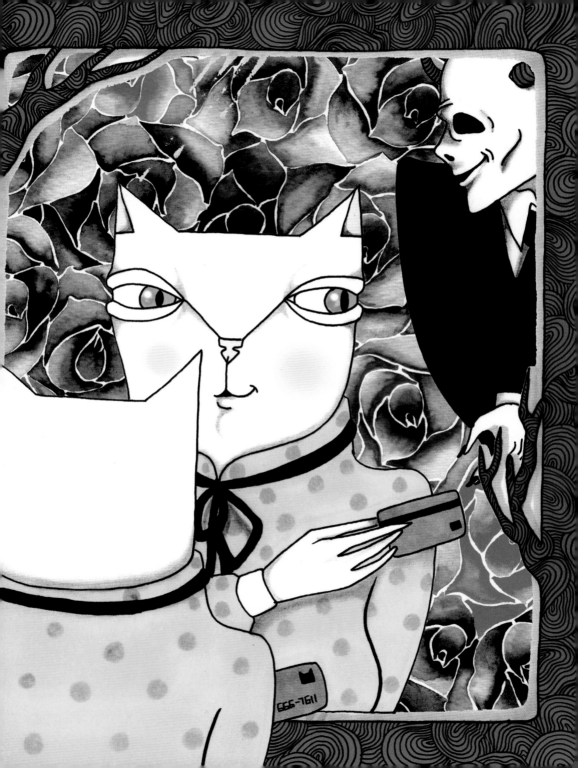

Mr. 존이 떠난 곳에 나의 수명 카드만이 덩그러니 놓여 있다. 카드에는 내 수명이 얼마나 남아 있을까? 십구 년? 칠 년? 육 년? 일 년? 한 달? 십 구 일? 칠 일? 여섯 시간? 한 시간? 일 분?...

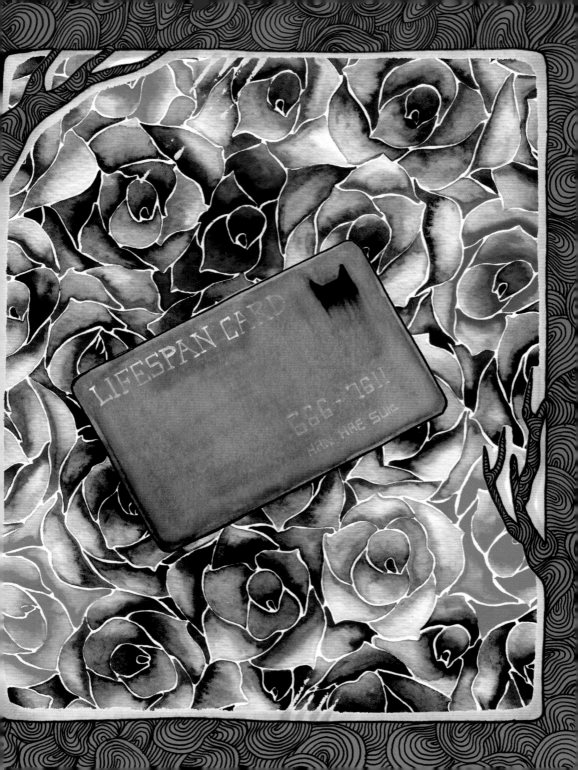

비밀 나무

이 이야기는 왕가위 감독의 영화 [2046(2004년 작)]에서 스치듯 언급된 이야기가 내내 기억에 남아
그 이야기에서 촉발된 이미지를 작업한 것이다.

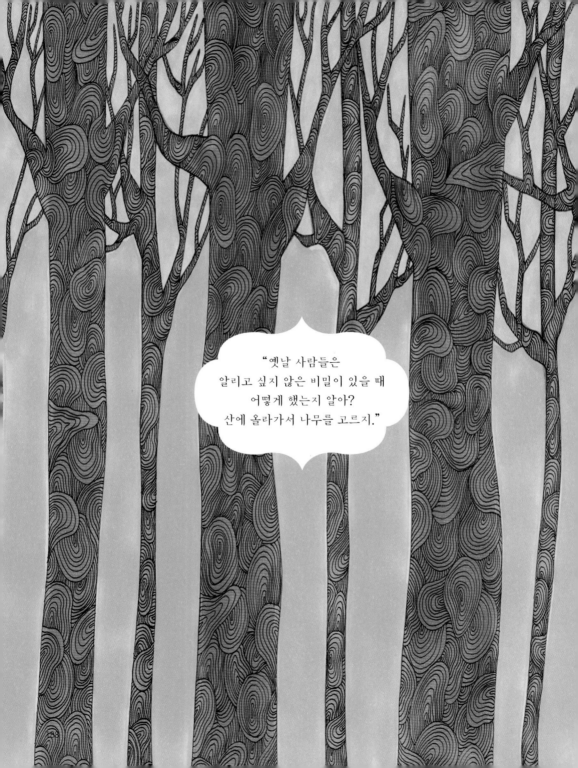

"옛날 사람들은
알리고 싶지 않은 비밀이 있을 때
어떻게 했는지 알아?
산에 올라가서 나무를 고르지."

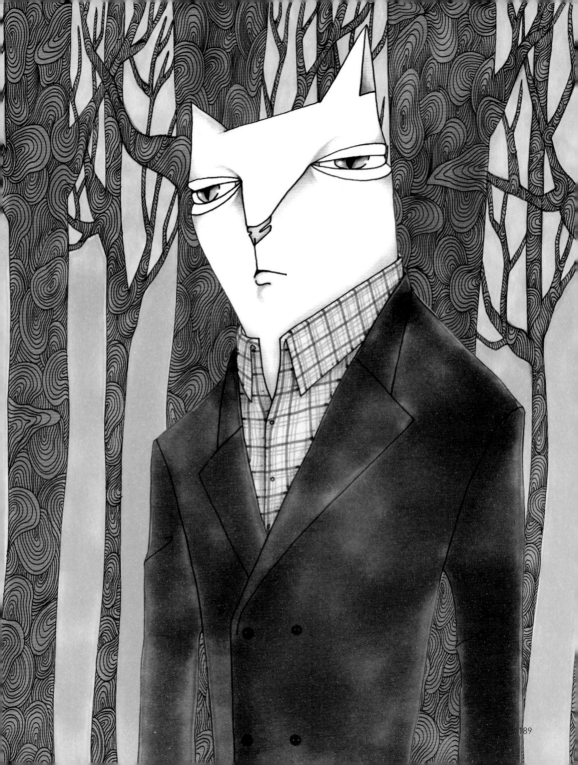

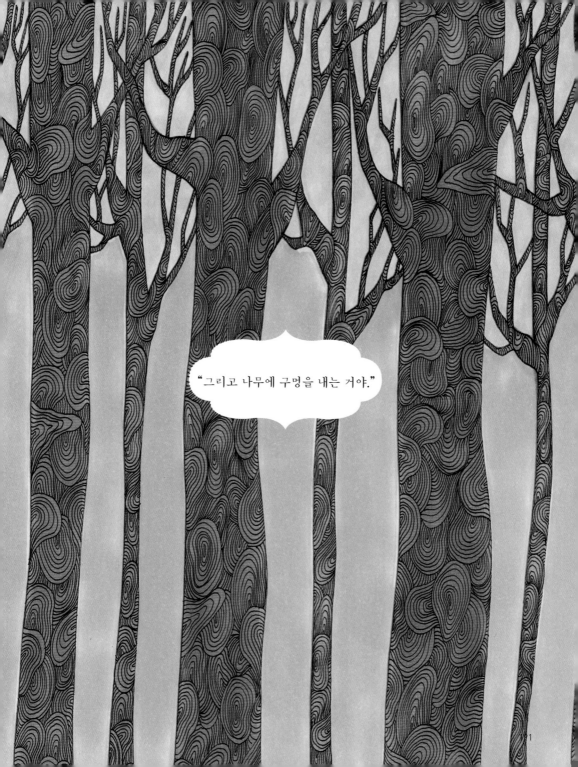

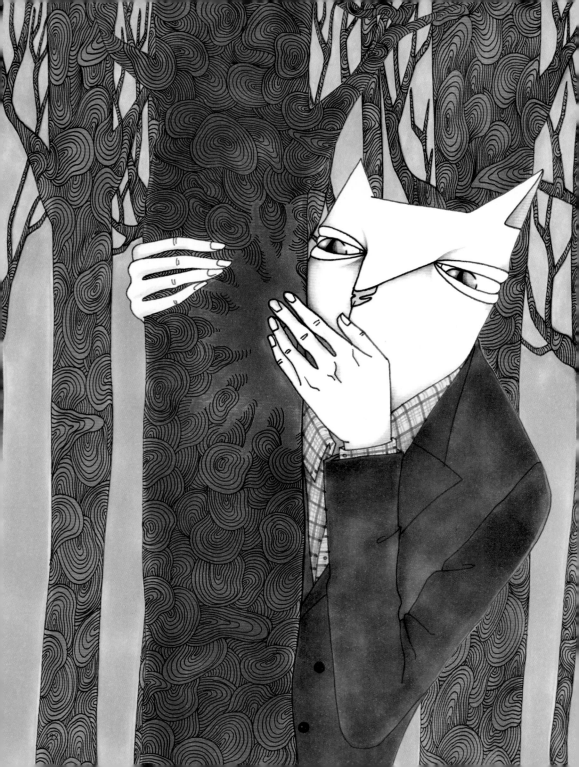

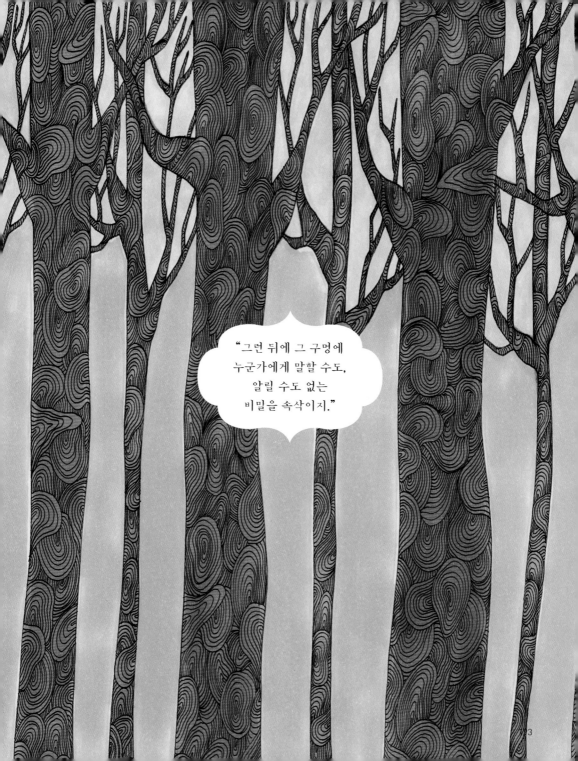

"그런 뒤에 그 구멍에
누군가에게 말할 수도,
알릴 수도 없는
비밀을 속삭이지."

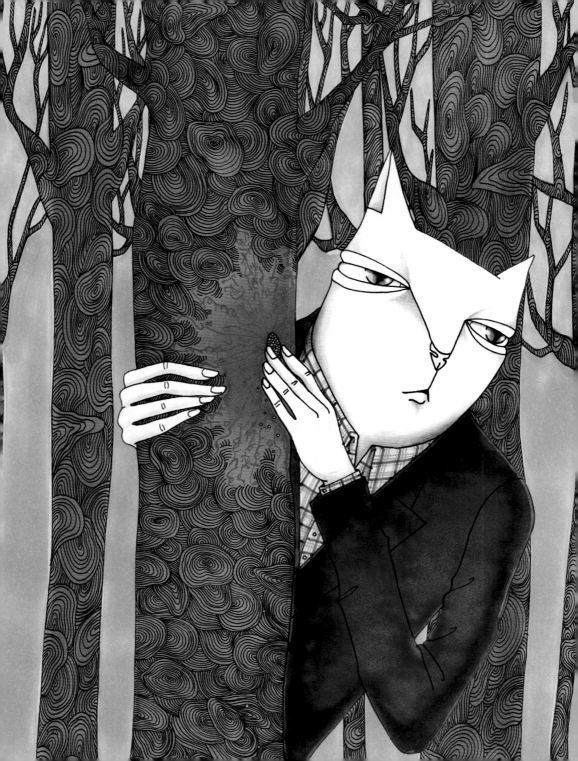

"그리고 그 구멍을 흙으로 막아."

우리도
그들처럼
(Parody)

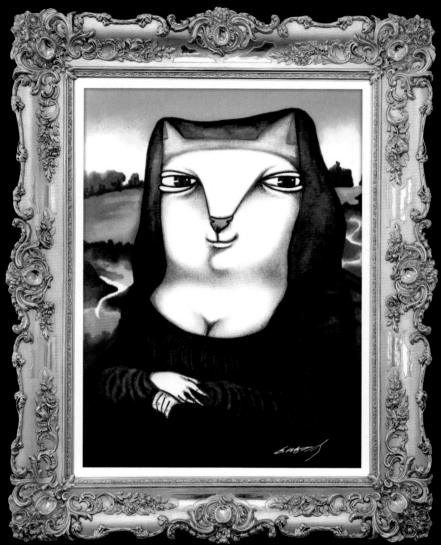

Leonardo da Vinci, [Mona Lisa.(1503 1506)]Parody

Mona Lisaong

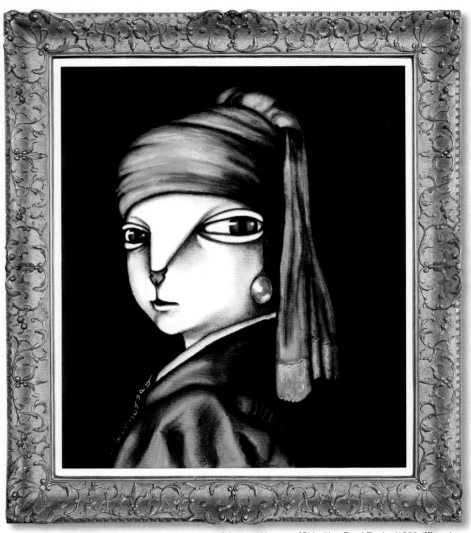

Johannes Vermeer, [Girl with a Pearl Earring(1666)]Parody

Cat with a Pearl Earring

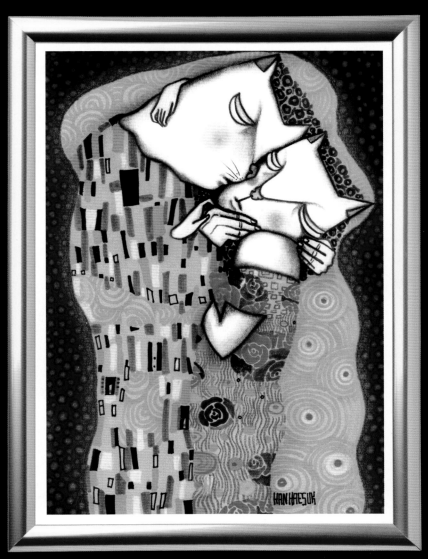

Leonardo da Vinci, [Mona Lisa.(1503 1506)]Parody

The kiss

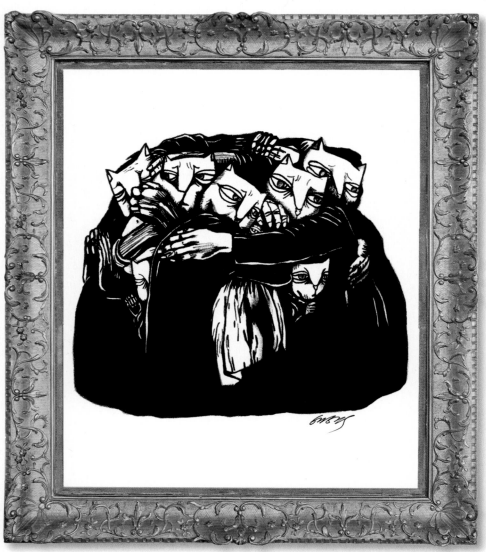

Kathe Kollwitz, [The Mothers(1921~1922)]Parody

The Mothers

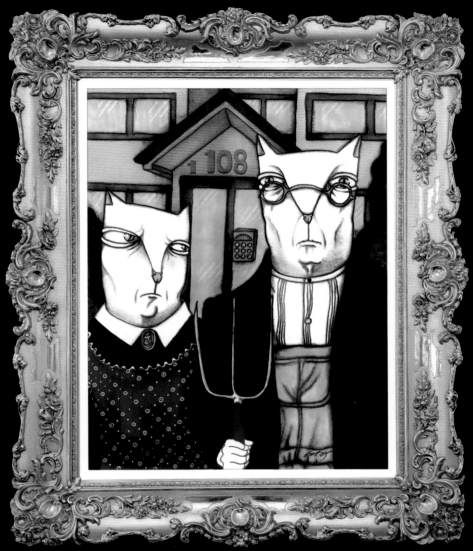

Grant Wood, [American Gothic.(1930)]Parody

Cat Gothic

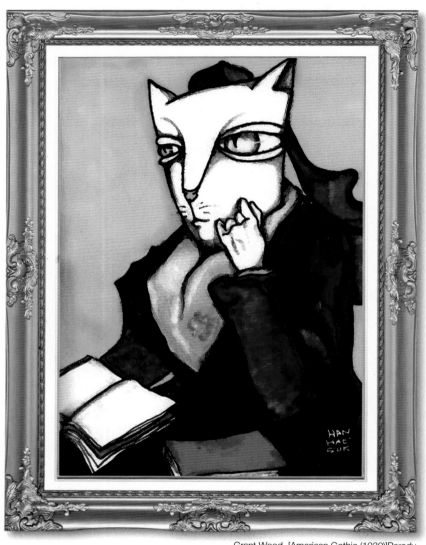

Grant Wood, [American Gothic.(1930)]Parody

고양이 지누 부인의 초상

profile

[개인전]

2006 [I ME MINE]展 : 쌈지 일러팝. : 개인전
2007 [CAFE]展 : 홍대 BLOCK. :개인전
2011 [책 읽는 고양이]展 : 산새 북카페 :개인전
2013 [밥 안 먹는 와이프]展 온라인 개인전 : 아이노갤러리

[그룹전]

2006 [화가들의 까페 - Page 25] : 홍대 PAGE.
2007 [낙서]展 : 길 고냥이 하품.
 [NEW WAVE]展 - HUMOR. : 홍대 Gallery YOGIGA.
2008 [아파 아파]展 : 홍대 그 문화 갤러리.
 [笑笑 soso - 웃어도 돼요!?]展 : 고양문화재단, 어울림 미술관.
2009 [색으로 채운 아름다움 Marbling]展 : 수원 어린이 미술 체험관
2011 [서울 국제 도서전] : 코엑스 A,B홀
 [도시의 하늘] 展 : 인사동 갤러리 스카이연
2011 [SECRET PROJECT:고양이 多] : 홍대 산토리니 서울 고양이전시관
 [91×116.8] 展 : 헤이리 I am gallery
2012 [19인 소품展] : 아트티 갤러리
 [관세청 온라인 전시: 6월의 작가]: 관세청 홈페이지 내 사이버 미술관
 [그린책방]展: 세종문화회관 광화랑
 [중독: 고양이와 커피] 展 : 봉봉 방앗간 2F
2013 [2013 한 중 일 교류전] : 일본 나가사키 브릭 홀 2층.
2014 [4th I am ART POSTER project] 展 : 헤이리 ‘I am zakka’
 [MIX-MATCH]展 : 인사동 TOPOHAUS ART CENTER
 [5th I am ART POSTER project] 展 : 헤이리 ‘I am zakka’

[일러스트 작업]

2007 아시아 태평양 이론물리센터에서 발행되는 과학 웹 저널 [크로스로드]에서
 에세이와 SF에 1년간 일러스트작업.
2008 한솔M플라톤 워크북 일러스트 작업.
 한솔 국어 파워 라이팅 고급과정 일러스트 작업.
 [KYC 2008.10/11]: 잡지 표지 작업.
2009 네이버 페인팅, 일러스트 부분 파워 블로그 선정.
 디자인 샵 ‘사사프라스’의 아트스토 계약 후 활동.
2010 네이버 페인팅, 일러스트 부분 파워 블로그 선정.
2011 [그려�니스트]일러스트부분 참가: 전자책으로 출간.(텍스트북)
 〈아트 티〉의 아티스트로 계약 후 활동.
 [고양이多]고양이 일러스트 참가 : 전자 일러스트 북으로 출간.
 네이버 페인팅, 일러스트 부분 파워 블로그 선정.
2012 〈홍대 홀리데이프로젝트〉의 아티스트로 계약 후 활동.
 〈Aart(에이아트)〉 Art&Wallpaper 어플리케이션 참여.
2013 [THE NEW Art Agency] 계약 후 활동.
 [논술 위즈키즈] : 동화작가랑 나랑 : 일러스트작업 : 2013. 1월호.
 [논술 위즈키즈] : 동화작가랑 나랑 : 일러스트작업 : 2013. 3월호.
 [카네이션] 텀블러 일러스트 작업.

[논술 위즈키즈] : 동화작가랑 나랑 : 일러스트작업 : 2013. 7월호.
[논술 위즈키즈] : 동화작가랑 나랑 : 일러스트작업 : 2013. 9월호.
2014 CGV 'I GREEN IT' 일러스트 작업.
[논술 위즈키즈] : 동화작가랑 나랑 : 일러스트작업 : 2014. 7월호.
2014 [CRITCHER]소속 작가로 활동.
2015 LG생활건강 캐시캣 화장품 캐릭터 작업.
르노삼성자동차 [AUDIO BOOK PROJECT]일러스트 작업

[책표지 일러스트 작업]

2009 마티 출판사 [페트로폴리스] 책표지 일러스트 작업.
마티 출판사 [여름으로 가는 문] 책표지 일러스트 작업.
2010 북인 출판사 [미미] 책표지 일러스트 작업.
북인 출판사 [검은 수족관] 책표지 일러스트 작업.
북인 출판사 [요루와 휘린의 완벽한 결혼] 책표지 일러스트 작업.
메세나(JMG) 출판사 [장군의 여자 1, 2] 책표지 일러스트 작업.
북인 출판사 [숨결] 책표지 일러스트 작업.
북인 출판사 [얼음왕국] 책표지 일러스트 작업.
북인 출판사 [무저갱] 책표지 일러스트 작업.
2011 북인 출판사 [타조는 날마다 날개를 편다.] 책표지 일러스트 작업.
북인 출판사 [초록의 전설] 책표지 일러스트 작업.
2012 북인 출판사 [캐츠아이] 책표지 일러스트 작업.
2015 이야기가 있는 집 [살아 있는 것만으로도, 사랑] 책표지 일러스트 작업.

[인터뷰&기사]

2006 [Character good's] : [I ME MINE]展
[파이낸셜뉴스 2006-07-19 09:51] : 한해숙 개인전 '나는 누구인가'
[CeCi] : 일러스트레이터 한해숙.
[ecole] : 나의 일러스트 배경으로 화보 촬영.
[VoiLa] 49호 : 작가 인터뷰.
2007 [GRAPHIC] #3 :변화의 주역 일러스트레이터 30인.
[VOGUE KOREA 12]: 작가의 크리스마스 연서.
2008 [KBS], [YTN] : [笑笑SOSO-웃어도 돼요?!]展 관련 보도.
2009 [천안신문 제 512 호] : 작가 인터뷰.
2011 [연세대학교 학보 신문사 연세춘추 인터뷰] : 어른을 위한 그림책 관련.
[대전 일보] : [책 읽는 고양이]展
[충남 시사 신문] : [책 읽는 고양이]展
2012 [행복한 고민 Vol.04] : 작가 한해숙 인터뷰.
[프리미엄 월간 매거진 〈W 판교〉 창간호] : 아티스트가 이야기하는 갤러리.
[프리미엄 월간 매거진 〈W 판교〉 VOL.2] : 아티스트가 이야기하는 갤러리.
[프리미엄 월간 매거진 〈W 판교〉 VOL.3] : 아티스트가 이야기하는 갤러리.
[프리미엄 월간 매거진 〈W 판교〉 VOL.7] : 작가 인터뷰.
2015 [월간 일러스트]인터뷰

[문학]

2012 네이버 [아름다운 우리 시 50선] 당선.

고맙습니다.